날마다 소녀 수채화

날마다 소녀 · 수채화

순정만화 따라 그리던 그 시절처럼

강다윤 지음

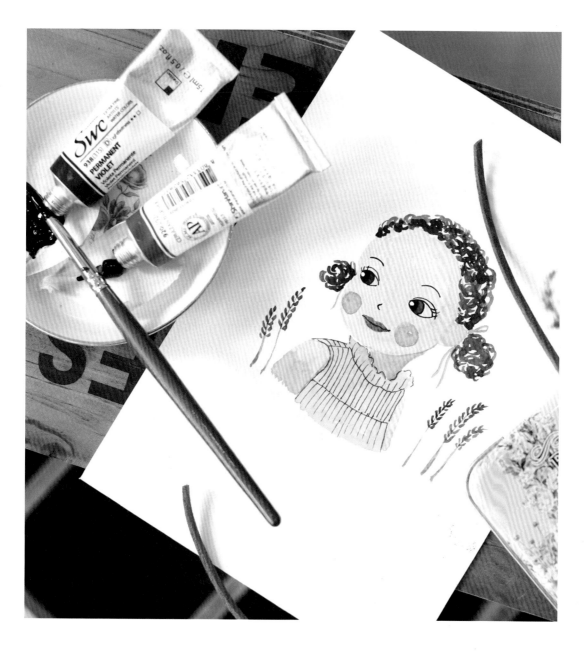

슬로래빗

Contents

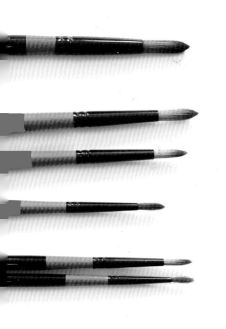

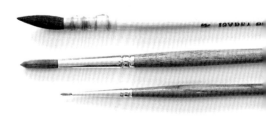

다시 소녀를 그립니다

사람을 그린다는 것은 꽃 하나, 작은 소품 하나를 그리는 것에 비하면
쉽지 않아요. 인체의 비례와 균형을 생각해야 하기 때문이지요.
그래서인지 시중에 나온 수채화 책은 대개 식물이나 사물을 주제로 하고 있습니다.
하지만 이 책에서는 그 어려운 사람을, 그중에서도 소녀를 다룰 거예요.

잘 그릴 수 있을까, 하는 걱정은 내려놓으세요.
이 책에서 나온 방법대로 한 단계씩 따라 하다 보면 어렵지 않게 그릴 수 있습니다.
똑같이 그리지 않아도 괜찮아요.
물감이 종이에 스며들거나 물감끼리 번지면서 미묘하게 혼합되는,
수채화 특유의 우연적인 효과 때문에 똑같이 그릴 수도 없으니까요.

수채화는 물을 다루는 다양한 기법에 따라 투명하고도 신비로운 효과를
낼 수 있지만, 한두 번에 쉽게 익힐 수 있는 기법은 아니에요.
그저 즐기며 많이 그려 보는 것만이
수채화와 친해지는 가장 빠른 길입니다.
순정만화 속 주인공을 따라 그리던 소녀 시절엔
그림 그리는 법 하나 몰라도 즐거웠잖아요.
따라 그리는 것으로 시작하더라도
어느덧 자신만의 소녀가 눈앞에 나타날 거랍니다.

이제 내 안에 잠자던 감성 소녀를 깨워 볼까요?

수채화 도구 준비하기

필요한 수채화 도구가 무엇인지 먼저 알아볼까요? 인체를 다루다 보니 다른 주제보다 그림의 완성도를 위해 필요한 것들이 있으니 꼼꼼히 읽은 후 준비해 주세요. 소개한 모든 도구는 시중에서 쉽게 구할 수 있는 것들입니다. 저는 인터넷 화방인 화방넷(www.hwabang.net)을 자주 이용하고 있어요. 할인을 많이 해서 저렴한 가격에 구매할 수 있고, 미술용품 전문몰이다 보니 배송도 빠른 편이랍니다.

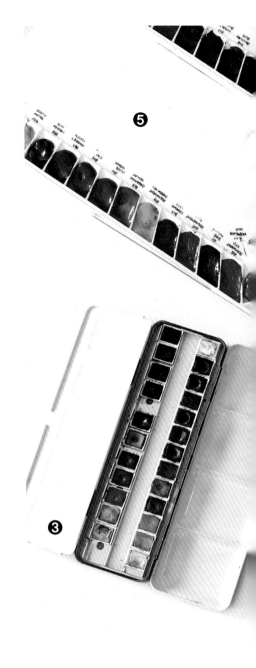

물감 물감은 색상 명칭이 같더라도 회사마다 발색이 다르고, 같은 회사의 제품이라도 브랜드에 따라서도 발색이 달라져요. 이 책에서는 ❶**신한 SWC 32색**을 기본으로 하고, 피부색을 표현하기 위해 살구색(쟌 브릴리언트)을 추가로 사용했어요. 하지만 신한 SWC는 최고급 전문가용 물감이라 발색력이 좋은 만큼 가격대가 높습니다. 취미용으로는 부담스러울 수 있으니 한 단계 아래인 신한 전문가용 물감 30색으로 시작해도 좋아요. 설명과 그림을 보며 비슷한 색을 골라 그리면 되고, 살구색까지 포함된 구성이라 편리합니다.

이 밖에도 발색이 더 좋은 수입 제품으로 ❷**홀베인 HWC**가 있고, 여행이나 외출 시에 휴대하기 좋은 고체 물감도 사용할 수 있습니다. 특히 고체 물감은 블록 모양으로 굳혀서 나와 물감을 짜서 말리는 과정이 필요 없고, 압축되어 있어서 오래 쓸 수 있습니다. 사진은 ❸**윈저 앤 뉴튼 고체물감 24색**입니다.

흰색 과슈 물감 사람의 눈을 좀 더 생기 있게 표현하기 위해 흰색 과슈 물감을 사용합니다. 수채화 물감에도 흰색이 있지만, 과슈는 더 불투명하게 표현되기 때문에 선명한 효과를 내기에 좋습니다. 사진은 ❹**인베니오 과슈 물감**으로 티타늄 화이트 색상입니다.

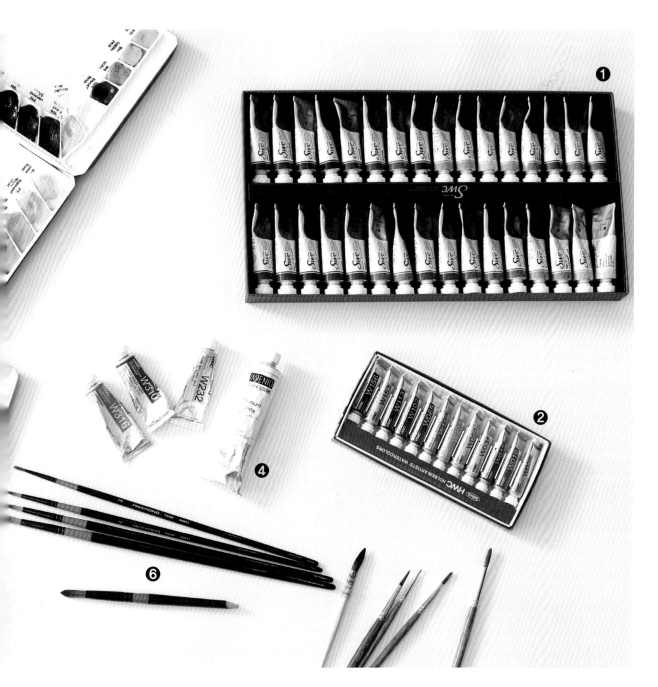

팔레트 팔레트는 사용하는 물감을 모두 짤 수 있게 칸을 맞춰서 준비해 주세요. 방탄유리나 알루미늄 재질로 된 것을 많이 쓰는데, 플라스틱으로 된 것만 아니라면 무엇이든 괜찮습니다. 사진은 ❺미젤로 미션 은나노 40칸입니다.

붓 수채화에서 사용하는 붓은 바탕을 칠하기 좋은 넓은 붓(백붓이라고도 불림)과 사물의 면을 칠하는 데 필요한 중간 붓, 세밀한 표현을 위한 가는 붓이 있습니다. 가는 붓은 탄력 있는 인조모가 좋고, 큰 붓은 물을 오래 머금을 수 있는 천연모가 좋습니다. 이 책에서는 초보자가 사용하기에 무난한 ❻화홍 수채화붓 700R 2호, 4호, 6호를 사용합니다.

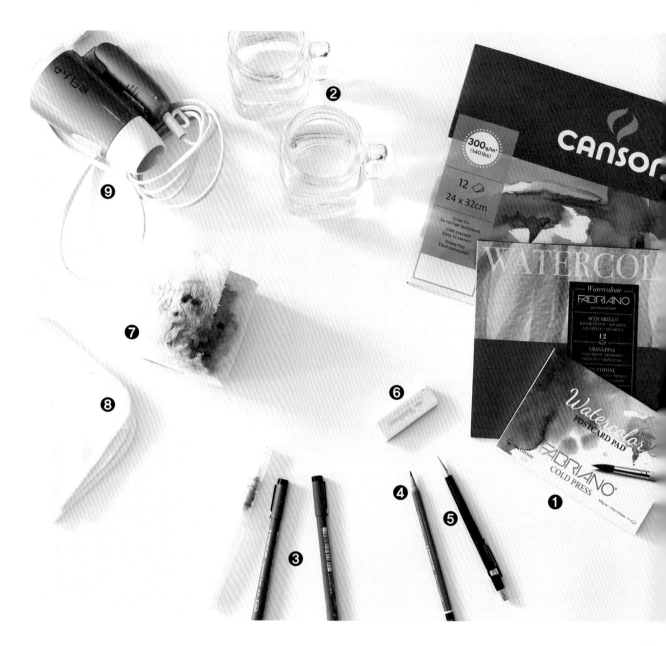

수채화용 종이 크로키에 쓰이는 200g 종이보다는 물을 충분히 흡수할 수 있는 300g으로 준비해 주세요. 종이는 질감과 압축된 정도에 따라 황목(Rough), 중목(Cold press), 세목(Hot Press)으로 나뉩니다. 거친 질감이 특징인 황목은 물감이 고이는 수채화 특유의 효과를 나타낼 때 많이 사용됩니다. 중목은 황목에 비해 덜 거칠고 무난하여 가장 많이 쓰이고, 결이 가장 고운 세목은 스캔 또는 촬영이 필요한 일러스트나 세밀화에 많이 사용됩니다.

저는 평소에 파브리아노 중목 300g과 캔손의 몽발 중목 300g에 그림을 그리는데, 초보자에게는 코튼을 함유하여 물감이 부드럽게 흡수되는 파브리아노 종이를 추천합니다. 이 책에서는 A6(104mm×150m) 엽서 크기인 **❶파브리아노 포스트카드 중목 300g**에 그림을 그렸어요. 부록에 수록된 도안도 A6 엽서에 그릴 수 있는 크기입니다.

물통 물통은 ❷유리병을 추천합니다. 시중에 플라스틱 물통이 많이 나오지만, 수채화 특유의 맑은 색을 유지하려면 물의 오염도를 한눈에 볼 수 있는 투명한 유리병이 좋아요. 유리병을 두 개 놓고 쓰면서 하나는 붓을 씻어 내는 용도로, 다른 하나는 물감과 물을 섞기 위한 용도로 하면 여러 번 물을 바꿀 필요 없어 편리합니다.

피그먼트펜 어반 스케치나 펜 드로잉에서 주로 사용하는 피그먼트펜도 선명한 효과를 내고자 할 때 사용합니다. 밑그림을 그릴 때나 채색을 완성하고 라인을 덧그릴 때 쓰면 라인 드로잉 느낌을 살릴 수 있어요. 가는 붓으로 눈매나 레이스 등의 세밀한 부분을 그리기 어려울 때 사용해도 좋습니다. 저는 ❸스테들러 피그먼트 라이너 0.05mm를 주로 사용하고 있답니다.

연필과 지우개 처음에는 스케치 없이 소녀를 그리기가 어려울 수 있어요. 부록의 도안을 보며 스케치를 하면 한결 쉽습니다. 이때 소묘에 사용하는 2B나 4B는 투명한 수채화에는 맞지 않으니 ❹HB나 2H 정도의 연하고 가는 연필로 준비해 주세요. 라인을 더욱 깔끔하게 그리고 싶다면 ❺샤프펜슬도 괜찮습니다. 지우개는 일반적인 ❻미술용 떡지우개를 준비해 주세요. 스케치 라인을 수정할 때뿐만 아니라, 완성된 라인을 살짝 지워서 연하게 할 때도 필요합니다.

휴지와 수건 물감의 농도를 조절하거나 오염된 붓을 닦아낼 때 ❼휴지나 ❽수건이 필요합니다.

드라이어 작업 속도를 높이고 싶다면 ❾드라이어로 중간중간 말려 가며 채색합니다. 번지는 효과를 연출하지 않는 한, 색이 완전히 마르지 않은 상태에서 인접 부분을 채색하거나 위에 덧칠하게 되면 물감이 번지면서 그림이 제대로 완성되지 않아요.

팔레트에 물감 짜기

팔레트에 물감을 짜는 것에도 요령이 있어요. 그때그때 필요한 색상을 짜서 쓰기보다는 고체 물감처럼 말려서 쓰는 게 물감을 오래 쓸 수 있고, 색의 농도를 맞추기도 한결 쉬워진답니다. 특히, 팔레트 칸마다 이름을 적어 놓으면 그림을 그릴 때, 물감을 다시 채우거나 사야 할 때 좋아요.

1) 색상 명칭 적기

먼저 물감 칸이 위로 가게 놓고 칸마다 짜 넣을 색상을 정합니다. 그다음 칸 아래쪽에 네임펜으로 색상 명칭과 번호를 적어 주세요. 본문의 그림을 따라 그릴 때 색을 찾느라 헤매지 않아도 되고, 물감 낱색을 추가로 구입할 때도 편리합니다.

2) 물감 짜서 말리기

이제 물감을 짤 차례입니다. 물감은 칸의 위쪽 끝부터 지그재그로 짜며 내려와서 칸을 꽉 채워 줍니다. 이때 다른 칸으로 흘러넘치지 않도록 주의해 주세요. 물감을 다 짠 후 서늘하고 평평한 곳에서 사흘 정도 말려 주세요.

3) 색상표 만들기

물감까지 다 말렸다면 잊지 말고 색상표를 만들어 두세요. 종이에 팔레트의 칸대로 선을 그려 놓은 후 팔레트의 색상 순서대로 물감을 칠하고 이름과 번호를 써둡니다. 종이에 실제 채색할 때 어떤 색으로 나타나는지 쉽게 알아볼 수 있어서 좋아요. 번거롭더라도 한 번만 해 두면 계속 쓸 수 있답니다. (아래 색상표는 신한 전문가용 물감 30색임)

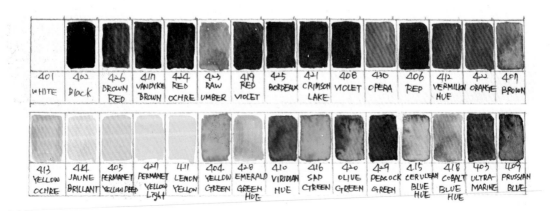

나만의 색 찾기

물의 농도는 수채화의 완성도를 좌우할 만큼 중요합니다. 어둡게 하려면 물을 적게 쓰거나 다른 유채색을 섞고, 밝게 하려면 물을 많이 섞어야 해요. 검은색이나 흰색을 섞으면 색이 탁해져서 수채화 특유의 맑은 느낌이 사라집니다. 물의 농도에 따른 색감의 변화를 관찰하면서 나만의 색을 찾아보세요.

물의 농도를 조절하며 색의 변화를 살펴보세요

물감에 물을 조금씩 더 넣으면서 색의 느낌이 달라지는 것을 살펴보세요. 책으로만 보는 것보다 앞에서 색상표를 만들었듯이 물의 농도에 따른 색의 변화를 표로 만들어 두는 것도 좋아요. 여러 단계의 색을 만들어 보면서 원하는 색이 나오려면 얼마나 물을 섞어야 할지 감을 익혀 두면 도움이 된답니다.

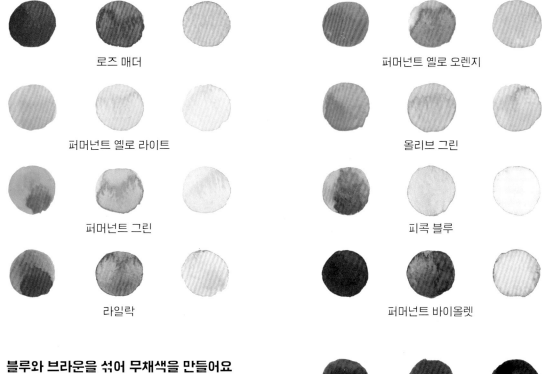

로즈 매더 퍼머넌트 옐로 오렌지

퍼머넌트 옐로 라이트 올리브 그린

퍼머넌트 그린 피콕 블루

라일락 퍼머넌트 바이올렛

블루와 브라운을 섞어 무채색을 만들어요

수채화에서 어두운색을 표현할 때는 검은색을 섞지 않아요. 무채색을 만들려면 블루 계열과 브라운 계열을 섞어서 쓰면 되는데, 대표적으로 감청색(프러시안 블루)과 진한 적갈색(브라운 레드)을 섞으면 검은색에 가까운 무채색이 만들어집니다.

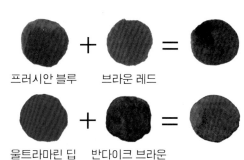

프러시안 블루 브라운 레드

울트라마린 딥 반다이크 브라운

수채화 기법 익히기

수채화에서 가장 많이 쓰이는 기법을 간단하게 알아볼 거예요. 설명한 것 외에도 마른 붓질, 닦아내기, 소금 뿌리기 등 다양한 기법이 있지만, 이 책에서는 번지기와 겹치기만 잘해도 충분히 좋은 그림이 나올 수 있답니다. 도구에 대한 이해만큼이나 가장 기본이 되는 부분이니 빠짐없이 읽고 연습해 주세요.

붓 사용하기

같은 호수의 붓이라도 붓을 어떻게 잡고, 얼마나 압력을 주느냐에 따라 굵기가 달라집니다. 직각으로 세워서 가로로 가볍게 선을 그려 보세요. 가는 선이 나오는 것을 볼 수 있습니다. 이번에는 붓을 몸쪽으로 살짝 기울여서 선을 그어 보면 좀 더 굵은 선이 나오는 것을 확인할 수 있어요. 이런 식으로 계속 붓을 몸쪽으로 기울여 잡으면 붓과 종이의 접촉면이 넓어집니다. 이때 같은 각도라도 누르는 압력을 높이면 더 넓게 칠해진답니다.

붓을 세워서 칠하면 외곽선을 그리거나 좁은 면을 칠할 때 정교하게 표현할 수 있고, 붓을 기울이거나 눌러서 칠하면 여러 번 붓질하지 않고도 넓은 면을 채색할 수 있으니 여러 번 연습하면서 익숙해지도록 합니다.

고르게 칠하기

채색할 면을 같은 농도와 채도, 명도로 얼룩이 지지 않게 골고루 칠하는 일반적인 채색방법으로 '플랫 워시(Flat Wash)'라고도 합니다. 물을 너무 많이 섞으면 종이에 고이면서 얼룩이 생길 수 있으니 물을 잘 조절해 주세요.

번지기

번지기는 먼저 칠한 물감이 마르기 전에 새로운 색을 칠하는 방법으로, 영어로 '웨트 인 웨트(Wet in Wet)'로 부릅니다. 서로 다른 물감이 맞닿았을 때 물기를 따라 서로를 밀어내고 번지면서 자연스럽고 신비로운 효과를 만들어 냅니다. 수채화에서 가장 많이 사용하는 기법이지요. 물기가 완전히 마른 후 색을 칠하면 번지는 효과 없이 물감 사이의 경계가 얼룩처럼 남을 수 있으니 반드시 물감이 마르기 전에 칠해야 합니다.

번지기 응용

먼저 연두색으로 나뭇잎 모양을 채색해 주세요. 물이 너무 많으면 흥건히 모이게 되고, 반대로 너무 적으면 번지는 효과가 안 나오니 잘 조절해 주세요. 이제 연두색이 마르기 전에 조금 더 진한 색으로 아랫부분을 콕콕 찍어 주듯 칠하면 색이 서로 번지면서 자연스럽게 명암이 생겨요.

겹치기

겹치기는 영어로 '웨트 온 드라이(Wet on Dry)'로, 의미 그대로 마른 종이 혹은 먼저 칠한 색이 완전히 마른 후에 겹쳐서 칠하는 기법입니다. 우연의 효과를 기대하는 번지기 기법과 달리 계획한 대로 정교하게 표현할 수 있어서 밀도감을 높이거나 명암을 넣을 때 주로 사용합니다. 물감이 충분히 마른 후에 칠해야 한다는 점과 세 번 이상 겹쳐 칠하면 색이 탁해진다는 점을 주의해 주세요.

겹치기 응용

겹치기를 이용해 얼굴을 그려 볼게요. 6호 붓에 살구색(쟌 브릴리언트)에 물을 적당히 섞어서 둥근 얼굴을 그려 주세요. 물감이 완전히 마른 후에 2호 붓에 물을 조금만 섞어서 흑갈색(세피아)으로 눈, 코, 입을 간단히 그려 주세요. 4호 붓에 진분홍색(오페라)을 묽게 섞어서 볼터치를 표현합니다.

단색 그라데이션

이번에는 한 가지 색상으로 그라데이션을 만들어 볼 거예요. 먼저 진하게 물감을 칠해 주세요. 그런 다음 붓을 씻은 후 깨끗한 물을 묻혀서 먼저 물감을 칠한 부분을 살짝 겹쳐서 칠합니다. 마찬가지 방식으로 차츰 내려가면 그라데이션이 만들어집니다.

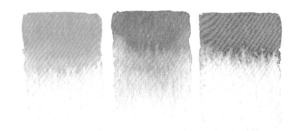

혼색 그라데이션

여러 색으로 만드는 그라데이션은 겹치기 기법으로 만들 수 있어요. 먼저 칠한 색이 마르지 않은 상태에서 다른 색을 맞닿게 칠해 주면 닿은 부분의 색이 이어지고 섞이면서 자연스러운 혼색 그라데이션이 완성됩니다.

초보자를 위한 Q&A

Q1. 스케치 없이 그리는 건 너무 어려워요. 방법이 없나요?

처음에는 부록의 도안을 참고하여 스케치한 후 그리도록 합니다. 스케치도 어렵게 느껴진다면 도안 뒤에 먹지와 종이를 순서대로 깔고 도안 위의 라인을 따라 그리면 됩니다. 직접 스케치하거나 먹지를 대고 그린 후에는 지우개를 이용해 스케치 라인이 너무 진하게 도드라지지 않게 합니다. 도안은 A6(104×150mm) 엽서 크기에 맞춘 것임을 참고해 주세요.

Q2. 눈 그리기가 너무 어려워요. 어떻게 연습해야 할까요?

초보자에게 눈 그리기가 까다로울 수 있는데, 다음 순서대로 몇 번 따라서 연습해 보면 어렵지 않게 그릴 수 있어요. 같이 한 번 그려 볼까요?

 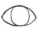 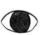 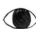

① 2호 붓에 흑갈색(세피아)을 물기가 적게 섞어서 좌우대칭으로 타원형의 반원을 그려 주세요.

② 아래쪽에 나머지 반원을 그려서 타원형의 눈구멍을 마무리합니다.

③ 눈구멍 중앙에 정면을 향한 눈동자 외곽선을 그려 주세요.

④ 4호 붓에 진파란색(피콕 블루)을 섞어서 눈동자 안을 채워 주세요. 경계 밖으로 물감이 퍼질 수 있으니 물을 적당히 섞어야 합니다.

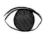 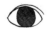 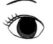 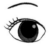

⑤ 물감이 마르는 동안 2호 붓을 이용해 흑갈색(세피아)으로 쌍꺼풀 라인을 그려 주세요.

⑥ 눈동자가 다 마르면, 2호 붓으로 눈동자 중앙에 눈동자보다 작게 동공을 그려 주세요.

⑦ 속눈썹과 윗눈썹을 가늘게 그려 주세요.

⑧ 동공이 완전히 마른 후, 흰색 과슈로 반사광을 찍어 눈을 완성합니다.

조금씩 변형하면 다양하게 표현할 수 있어요.

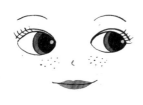

눈동자가 옆으로 향할 때

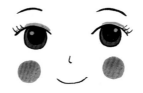

눈 아래 라인과 쌍꺼풀 없이
그릴 때

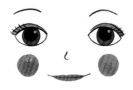

눈동자 색상과 아이섀도로
변화를 줄 때

Q3. 얼굴과 목은 한 번에 같이 칠하면 편하지 않나요?

얼굴과 목이 같은 색이니 같이 칠하면 편할 수도 있겠지요. 하지
만 이 책에선 얼굴이 다 마른 다음에 목을 칠하는 순서로 설명하
고 있어요. 물감이 마르면서 만들어지는 경계가 얼굴과 목을 자연
스럽게 구분시키기 때문입니다.

Q4. 색을 칠하는 특별한 방법이 있나요?

앞에서도 말했지만, 수채화 특유의 맑은 느낌을 살리려면 물의 농도를 잘 조절해야 해요. 물이 너
무 많으면 종이가 울거나 색이 번지기 쉽고, 물이 너무 없으면 거칠게 발라지거나 탁한 느낌이 드
니까요. 농도 조절은 여러 번 해 보면서 감을 익히는 게 중요합니다. 참! 여러 번 덧바르거나 빈틈
하나 없이 빽빽하게 칠하는 것도 지양할 방법입니다.

01

꿈꾸는

월요일

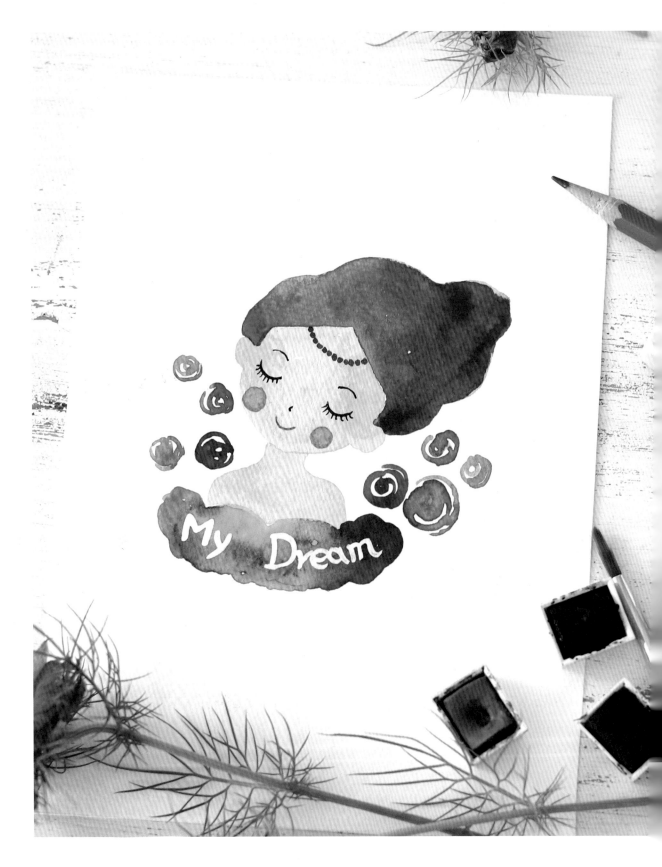

꿈꾸는 바다 소녀

● 쟌 브릴리언트

● 피콕 블루

● 퍼머넌트 그린

● 세룰리안 블루 휴

● 퍼머넌트 바이올렛

● 오페라

● 세피아

도안 247p

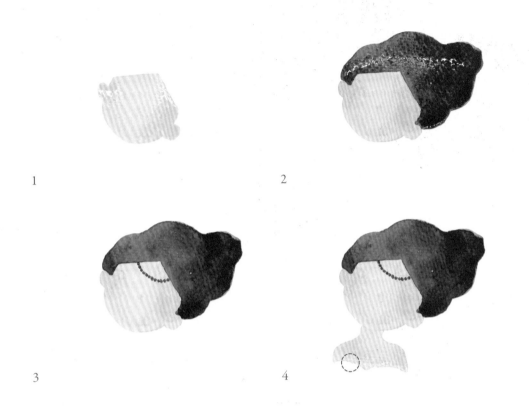

1

6호 붓으로 살구색(쟌 브릴리언트)에 물을 적당히 섞어서 오른쪽으로 약간 기울인 얼굴을 그려 주세요.

2

6호 붓으로 맑은 파란색(세룰리안 블루 휴)에 물을 많이 섞어서 물결 모양의 머리를 그려 줍니다. 물감이 마르기 전에 번지기 기법으로 진파란색(피콕 블루)과 청보라색(퍼머넌트 바이올렛)을 얹어서 색이 서로 번지게 표현해 주세요. 두 번째 색을 올릴 때는 물의 양을 조금 적게 합니다.

3

2호 붓을 이용해 진분홍색(오페라) 구슬을 이마에 그려 줍니다. 물이 너무 많으면 번지므로 물은 조금만 섞어 주세요.

4

6호 붓을 이용해 살구색(쟌 브릴리언트)으로 목과 좁은 어깨를 그려 주세요.

TIP 가슴 부분은 갈매기 모양으로 그려요.

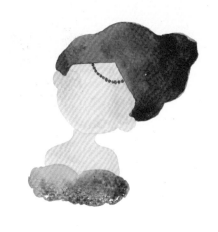

5

앞의 물감이 완전히 마르는 동안 6호 붓을 준비해
주세요. 연두색(퍼머넌트 그린)으로 해초 느낌의
구름을 그린 다음, 번지기 기법을 이용하여 맑은 파
란색(세룰리안 블루 휴)을 번지게 표현합니다. 두
색 모두 물을 충분히 머금고 합니다.

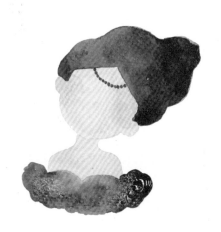

6

물감이 마르기 전에 6호 붓으로 진파란색(피콕 블
루)과 청보라색(퍼머넌트 바이올렛)을 섞어서 해초
구름을 양옆으로 둥글게 펼치듯 칠해 주세요.

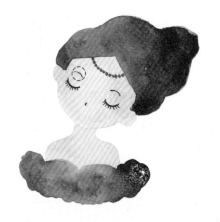

7

2호 붓에 물을 조금만 섞어서 흑갈색(세피아) 눈썹
과 감은 눈, 속눈썹과 코를 그려 주세요.
TIP 얇고 균일하게 선을 그리려면 붓을 수직으로 바짝 세워서 그
려요.

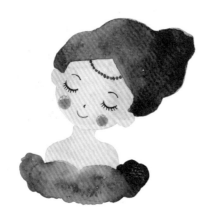

8

4호 붓으로 살구색(쟌 브릴리언트)과 진분홍색(오페라)을 섞어서 볼터치를 그린 후, 2호 붓으로 바꾸어 입술을 표현합니다.

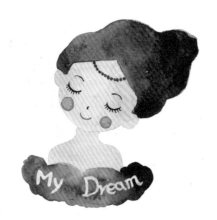

9

해초 구름 위에 4호 붓으로 'My Dream' 혹은 원하는 문구를 씁니다. 이때 물감은 흰색 과슈 물감을 사용합니다. 물을 적게 섞어야 불투명하게 쓸 수 있어요.

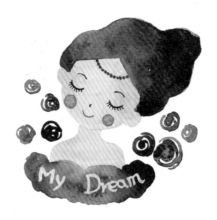

10

4호 붓으로 진파란색(피콕 블루)과 맑은 파란색(세룰리안 블루 휴)을 섞어 주세요. 붓을 돌리며 둥근 물방울을 표현하면 그림이 완성됩니다.

당고머리
소녀

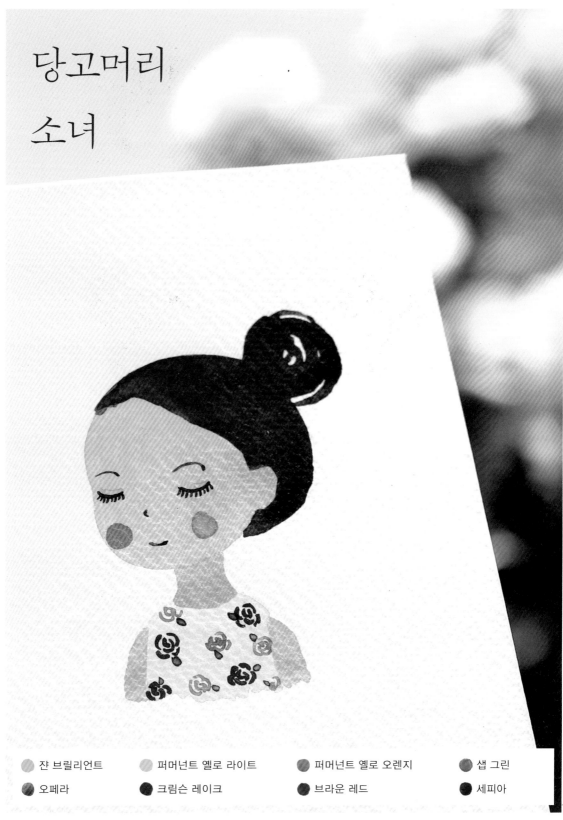

도안 247p

쟌 브릴리언트　　퍼머넌트 옐로 라이트　　퍼머넌트 옐로 오렌지　　샙 그린

오페라　　크림슨 레이크　　브라운 레드　　세피아

1 2

3 4

1

6호 붓으로 살구색(쟌 브릴리언트)에 물을 적당히 섞어서 왼쪽을 향한 얼굴을 그려 주세요. 깨끗하게
올려 묶은 머리를 그릴 수 있도록 오른쪽 귀도 함께 그립니다.

TIP 귀 쪽으로 물을 끌고 가면 자연스럽게 명암이 만들어집니다.

2

얼굴이 완전히 마른 후, 6호 붓을 이용해 물을 충분히 머금고 진한 적갈색(브라운 레드)으로 둥글게
머리를 그려 주세요. 정수리부터 칠하면서 귀 근처로 물을 끌고 가면 자연스럽게 표현됩니다.

3

같은 붓으로 둥글게 말아 올린 머리를 그려 줍니다. 붓을 동글동글 돌리며 면을 꽉 채우지 않고 그리
면 자연스럽게 표현됩니다.

4

6호 붓으로 살구색(쟌 브릴리언트) 목과 팔을 그립니다. 어깨가 너무 넓지 않게 팔 위치를 잘 잡아 주
세요. **TIP** 팔 밑부분이 너무 딱 떨어지지 않게 그리는 게 자연스러워요.

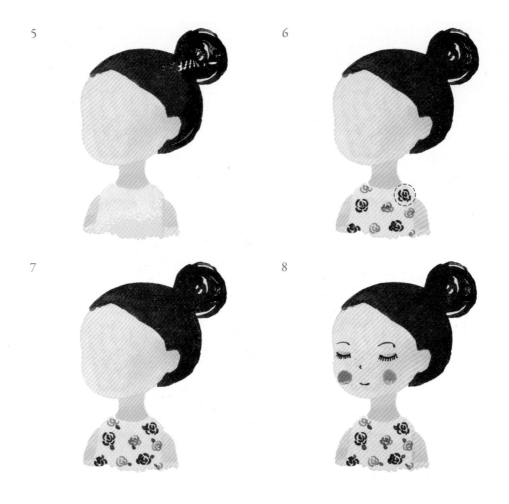

5

목과 어깨가 완전히 마르면, 밝은 노란색(퍼머넌트 옐로 라이트)을 6호 붓으로 연하게 발색하여 옷을 칠해 주세요.

6

옷이 완전히 마른 후, 2호 붓을 이용해 자홍색(크림슨 레이크)과 감귤색(퍼머넌트 옐로 오렌지)으로 장미를 그려 줍니다. 작은 꽃이니 물이 많지 않게 준비합니다.

TIP 장미를 그릴 때는 삼각형을 먼저 두르고, 계속 꽃잎을 붙여 나가듯 표현합니다. 꽃이 어렵다면 간단하게 점으로 표현해도 좋아요.

7

2호 붓으로 암록색(샙 그린) 꽃잎을 그려 주세요. 물이 많지 않아야 해요.

8

2호 붓에 물을 조금만 섞어서 흑갈색(세피아) 눈, 코, 입을 그려 주세요. 4호 붓으로 살구색(쟌 브릴리언트)과 진분홍색(오페라)을 섞어 볼터치와 아이섀도를 표현하면 소녀가 완성됩니다.

TIP 아이섀도를 그릴 때는 붓을 세워서 얇게 표현해요.

소녀의 옆모습

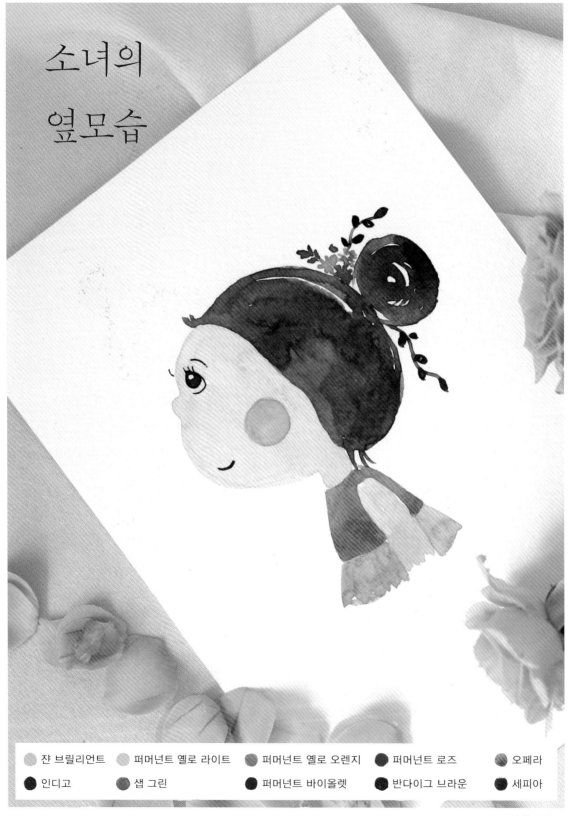

legend
⬤ 쟌 브릴리언트　　⬤ 퍼머넌트 옐로 라이트　　⬤ 퍼머넌트 옐로 오렌지　　⬤ 퍼머넌트 로즈　　⬤ 오페라

⬤ 인디고　　⬤ 샙 그린　　⬤ 퍼머넌트 바이올렛　　⬤ 반다이그 브라운　　⬤ 세피아

navigation
도안 248p

1

6호 붓으로 살구색(쟌 브릴리언트)에 물을 적당히 섞어서 위를 바라보고 있는 옆얼굴과 목을 그려 주세요. 다음 단계에서 올린 머리를 그릴 수 있도록 얼굴의 반만 그립니다.

TIP 이마보다 볼 아래를 더 크게 그리면 귀엽게 표현할 수 있어요.

2

6호 붓을 이용해 고동색(반다이크 브라운)으로 머리를 둥글게 그려 줍니다. 이때 목 부분으로 물감이 모이게 끌고 가면 자연스럽게 표현됩니다.

TIP 이마와 머리 아랫부분에 잔머리를 살짝 그려요.

3

같은 붓으로 동글동글 원을 그리면서 동그랗게 말아 올린 머리를 그려 주세요.

4

6호 붓으로 진분홍색(오페라)을 연하게 발색하여 원피스 윗부분을 그려 주세요. 이때 팔 부분은 비워 두고 칠합니다.

5

원피스가 완전히 마른 후, 6호 붓으로 살구색(쟌 브릴리언트) 팔을 칠해 줍니다. 아래 라인이 딱 떨어지지 않게 그려야 자연스러워요.

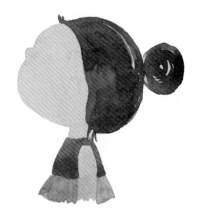

6

팔이 완전히 마르면, 6호 붓으로 살구색(쟌 브릴리언트)과 진분홍색(오페라)을 섞어서 연한 핑크색 치마를 칠해 주세요.

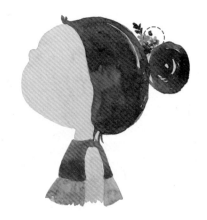

7

2호 붓을 이용해 장밋빛의 빨간색(퍼머넌트 로즈)과 감귤색(퍼머넌트 옐로 오렌지), 밝은 노란색(퍼머넌트 옐로 라이트)으로 꽃을 하나씩 그려 줍니다. 그다음 청보라색(퍼머넌트 바이올렛)으로 라벤더 느낌의 꽃을 그려 주세요.

TIP 물감이 마르기 선에 인접하여 그리면 색이 번지면서 자연스럽게 표현됩니다.

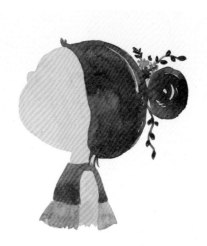

8

2호 붓으로 암록색(샙 그린) 가는 줄기와 잎을 머리 위와 아래로 그려 주세요. 자연스럽게 곡선을 살려 흘러내리듯 표현합니다.

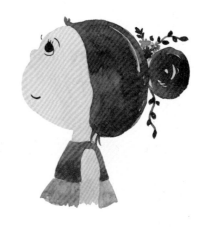

9

2호 붓에 물을 조금만 섞어서 흑갈색(세피아) 눈과 입을 그려 주세요. 이때 눈동자는 위를 향하고 있도록 외곽선만 그려 줍니다. 눈동자 안쪽은 남색(인디고)으로 색을 바꾸어 칠해 주세요.

10

2호 붓을 이용하여 흰색 과슈로 눈동자의 반사광을 찍어 주세요. 4호 붓으로 살구색(쟌 브릴리언트)과 진분홍색(오페라)을 섞어서 볼터치를 넣어 주면 옆모습의 소녀가 완성됩니다.

장미 화관
소녀

도안 248p

- ⬤ 쟌 브릴리언트
- ⬤ 퍼머넌트 옐로 오렌지
- ⬤ 퍼머넌트 레드
- ⬤ 로즈 매더
- ⬤ 오페라
- ⬤ 피콕 블루
- ⬤ 반다이크 브라운
- ⬤ 세피아

1

6호 붓으로 살구색(쟌 브릴리언트)에 물을 적당히 섞어서 옆을 돌아보는 얼굴을 한쪽 귀와 함께 그려 주세요.

2

물감이 완전히 마르면, 4호 붓으로 이마 윗부분에 암적색(로즈 매더) 장미를 한 송이 그려 줍니다.

TIP 물을 충분히 하여 꽃잎을 붙여 나가듯 둥글게 이어요.

3

물감이 마르기 전에 감귤색(퍼머넌트 옐로 오렌지)과 빨간색(퍼머넌트 레드) 장미를 4호 붓으로 그려서 자연스럽게 색이 번지도록 합니다. 선을 잇는 느낌으로 그리면 예쁘게 표현할 수 있어요.

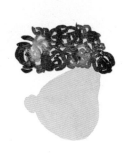

4

장미를 위와 옆으로 더 그려서 화관을 풍성하게 표현합니다.

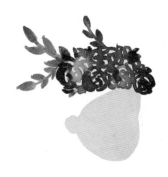

5

4호 붓으로 암록색(샙 그린)과 황록색(올리브 그린)을 섞어서 줄기와 잎사귀들을 위와 옆으로 뻗치도록 군데군데 그려 주세요. 장미가 완전히 마르지 않았을 때 번지는 효과를 줘도 괜찮아요.

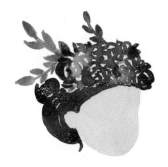

6

화관이 완전히 마른 다음, 4호 붓으로 고동색(반다이크 브라운)을 물기 있게 섞어서 올린 머리를 그려 주세요. 머리 아랫부분에 잔머리도 표현합니다.

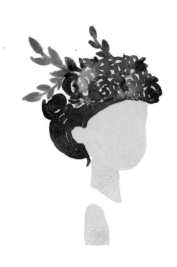

7

6호 붓으로 살구색(쟌 브릴리언트) 목과 팔을 그려
주세요.

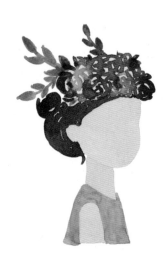

8

목과 팔이 완전히 마르면, 6호 붓으로 진파란색(피
콕 블루)을 묽게 타서 상의를 그려 주세요.

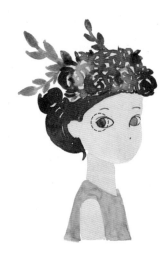

9

2호 붓에 물을 조금만 섞어서 흑갈색(세피아) 눈과
코를 그려 주세요. 눈동자 외곽선이 마르면 4호 붓
으로 진파란색(피콕 블루)을 묽게 타서 눈동자 안
을 칠합니다.

TIP 시선이 왼쪽을 향하도록 눈동자 외곽을 그려 주세요. 코는 위
치만 표시하는 식으로 살짝 터치합니다.

10

청록색이 마른 다음, 2호 붓으로 흑갈색(세피아)을 섞어서 왼쪽으로 향한 동공을 그립니다. 동공이 마르면 2호 붓에 흰색 과슈를 찍어서 반사광을 표현합니다.

TIP 눈동자와 동공이 구분되도록 동공을 너무 크지 않게 그려요.

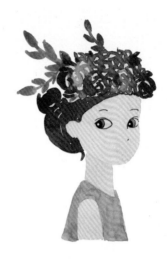

11

2호 붓으로 빨간색(퍼머넌트 레드) 입술을 그리고, 4호 붓으로 살구색(쟌 브릴리언트)과 진분홍색(오페라)을 섞어 볼터치를 그려 주세요.

12

피그먼트펜으로 네크라인의 레이스와 주름을 표현하고, 속눈썹과 입술 라인을 그려서 장미 화관 소녀를 완성합니다.

TIP 웃고 있는 모양으로 살짝 입꼬리를 올려서 라인을 그려 주세요.

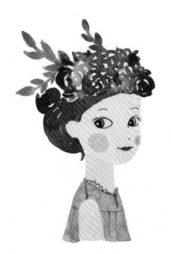

튤립 정원의 소녀

도안 249p

- 쟌 브릴리언트
- 퍼머넌트 바이올렛
- 오페라
- 크림슨 레이크
- 샙 그린
- 반다이크 브라운
- 세피아

1

2

3

4

1

6호 붓으로 살구색(쟌 브릴리언트)에 물을 적당히 섞어서 오른쪽으로 약간 갸우뚱한 얼굴을 표현합니다. 기울인 얼굴이니 양쪽 귀는 사선으로 그려야 해요.

2

얼굴이 다 마른 후, 6호 붓으로 고동색(반다이크 브라운) 양 갈래 머리를 그려 줍니다. 정수리 부분은 둥글게 표현하고, 귀 부분과 머리카락 끝으로 물을 끌고 가서 자연스러운 명암을 주세요. 묶은 머리 끝은 뾰족하게 그려 주세요.

3

묶은 머리가 완전히 마르면, 6호 붓을 이용해 살구색(쟌 브릴리언트)으로 목부터 어깨와 팔까지 이어서 그려 주세요. 이때 옷을 칠할 부분은 남기고 칠합니다. **TIP** 목과 어깨를 앙증맞게 좁게 그려요.

4

물감이 마르면, 6호 붓으로 청보라색(퍼머넌트 바이올렛)과 진분홍색(오페라)을 섞어서 옷을 칠합니다. 2호 붓으로 바꾸어 어깨끈까지 이어서 옷을 완성해 주세요.

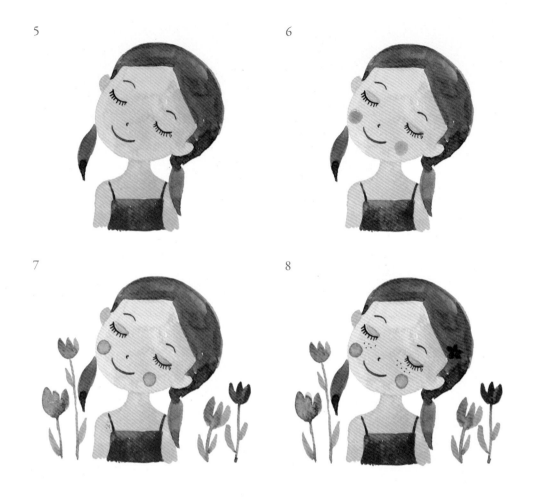

5

2호 붓에 물을 조금만 섞어서 흑갈색(세피아) 눈과 코를 그려 주세요. 색을 바꾸어 자홍색(크림슨 레이크) 입을 그립니다.

6

4호 붓으로 살구색(쟌 브릴리언트)과 진분홍색(오페라)을 섞어서 볼터치와 아이섀도를 표현합니다. 아이섀도는 물을 조금 더 섞어서 연하게 칠하면 더 자연스러워요.

7

6호 붓으로 청보라색(퍼머넌트 바이올렛)과 진분홍색(오페라)을 섞어서 보랏빛 튤립꽃을 그려 줍니다. 4호 붓으로 바꾸어 암록색(샙 그린) 줄기와 잎을 그려 줍니다.

8

피그먼트펜으로 눈 아래에 주근깨를 찍어서 사랑스럽게 표현하고, 2호 붓으로 청보라색(퍼머넌트 바이올렛) 머리핀을 그려서 완성합니다. **TIP** 머리핀은 물을 적게 해야 진하게 칠해져요.

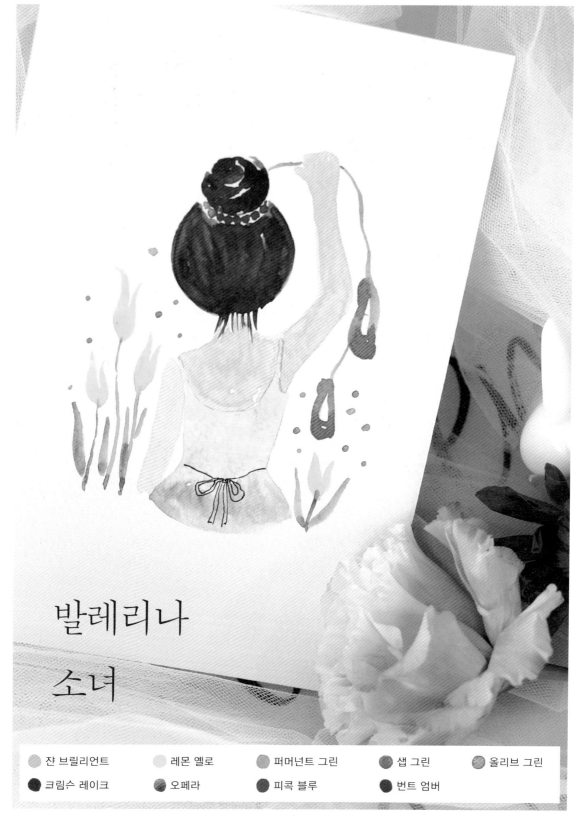

발레리나

소녀

도안 249p

잔 브릴리언트　　레몬 옐로　　퍼머넌트 그린　　샙 그린　　올리브 그린

크림슨 레이크　　오페라　　피콕 블루　　번트 엄버

1

6호 붓으로 진갈색(번트 엄버)을 물기가 충분하게 섞은 다음, 동글동글 돌리면서 말아 올린 머리를 그려 주세요.

TIP 꽉 채우지 않고 여백을 비워 두어야 더 생동감 있어요.

2

물감이 완전히 마른 후, 2호 붓으로 자홍색(크림슨 레이크)을 섞어서 올린 머리 아래에 구슬 머리끈을 표현합니다.

3

물감이 마르면 6호 붓을 이용해 진갈색(번트 엄버) 머리를 완성합니다. 이때 목덜미 부분은 잔머리가 흘러내리듯 자연스럽게 표현해 주세요.

4

6호 붓으로 살구색(쟌 브릴리언트)을 섞어서 목과 등, 양팔을 그려 주세요. 등은 발레복을 그릴 수 있도록 어깨끈 부분을 남기고 둥글게 표현합니다.

TIP 한쪽 팔을 들고 있으니 오른쪽 어깨가 살짝 올라간 형태로 합니다. 연하게 스케치한 후 그려도 괜찮아요.

5

살구색이 모두 마르면 6호 붓으로 진파란색(피콕
블루)을 묽게 타서 하늘색 발레복을 그려 주세요.

6

4호 붓에 진분홍색(오페라)을 묽게 발색하여 발레
슈즈와 리본 끈을 그려 주세요. 이때 신발은 너무
자세하게 그리지 않아도 괜찮아요.

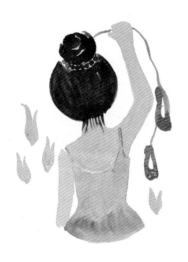

7

4호 붓으로 연두색(퍼머넌트 그린)과 레몬색(레몬
옐로)을 섞은 다음, 백합 모양의 길다란 꽃잎을 발
레리나 주변에 그려 주세요.

8

4호 붓으로 암록색(샙 그린)과 황록색(올리브 그린)을 섞어서 줄기와 잎사귀를 그립니다. 꽃잎이 완전히 마르지 않을 때 그려도 괜찮아요.

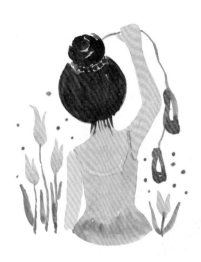

9

2호 붓으로 진분홍색(오페라) 점을 군데군데 찍어서 반짝이는 느낌을 표현해 주세요.

10

피그먼트펜으로 허리에 리본을 그리면 발레리나가 완성됩니다.

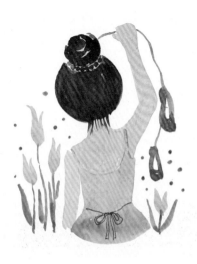

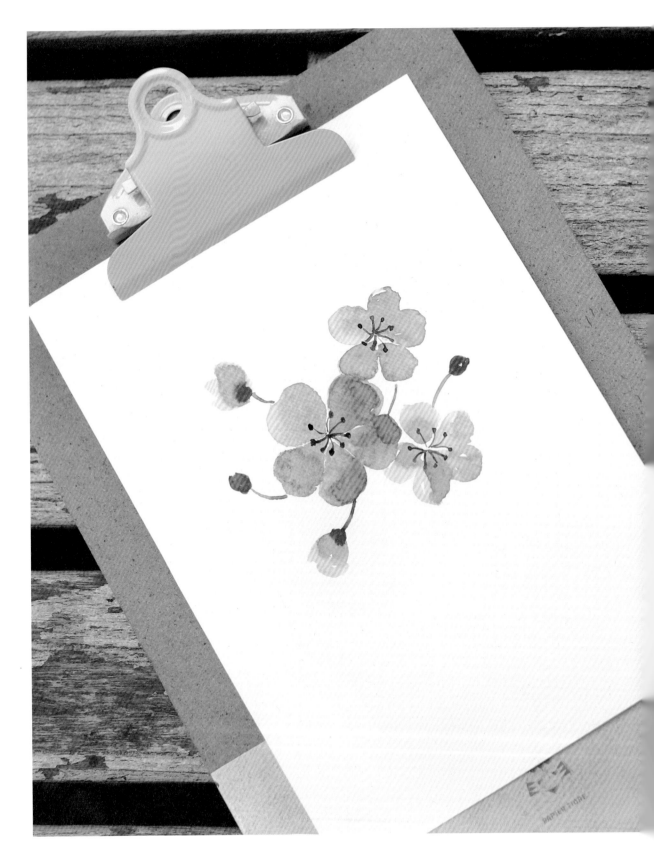

벚꽃

🟡 쟌 브릴리언트

🟡 퍼머넌트 옐로 라이트

🔴 크림슨 레이크

🟣 오페라

🟢 샙 그린

🟢 올리브 그린

🟤 번트 시엔나

⚫ 세피아

1

2

3

4

1

4호 붓을 이용해 진분홍색(오페라)과 살구색(쟌 브릴리언트)을 섞어서 연한 핑크빛을 만든 다음, 물
방울 모양으로 꽃잎을 하나 그려 주세요. 이때 물을 촉촉히 머금고 칠합니다.

2

시계 방향으로 꽃잎 네 장을 더 그려서 꽃 하나를 완성합니다.

TIP 꽃잎마다 물감 농도를 조금씩 달리해요.

3

방금 그린 꽃 위로 물을 더 타서 연한 꽃 하나를 더 그려 주세요. 밝은 노란색(퍼머넌트 옐로 라이트)
을 묽게 섞어서 색이 번지도록 톡 찍어 주면 색이 더 예뻐집니다.

4

같은 방법으로 꽃을 하나 더 그려 주세요. 투명한 느낌이 나도록 묽게 칠하는 게 중요합니다.

5

4호 붓으로 진분홍색(오페라)과 살구색(쟌 브릴리언트)을 섞어서 왼쪽 위아래에 타원형의 꽃봉오리를 그려 주세요. 물감이 마르기 전에 꽃봉오리 아래에 자홍색(크림슨 레이크) 포인트를 찍어 주세요.

6

2호 붓을 이용해 암록색(샙 그린)과 황록색(올리브 그린)을 섞어서 꽃자루를 표현합니다.

TIP 양옆으로 빈 꽃자루를 하나씩 그려 두세요.

7

앞에서 그려 놓은 꽃자루 위에 4호 붓으로 진분홍색(오페라) 작은 꽃봉오리를 그려 주세요.

8

2호 붓으로 밝은 황갈색(번트 시엔나)과 흑갈색(세피아)을 섞어서 진갈색 수술을 그려 주면 화사한 벚꽃이 완성됩니다.

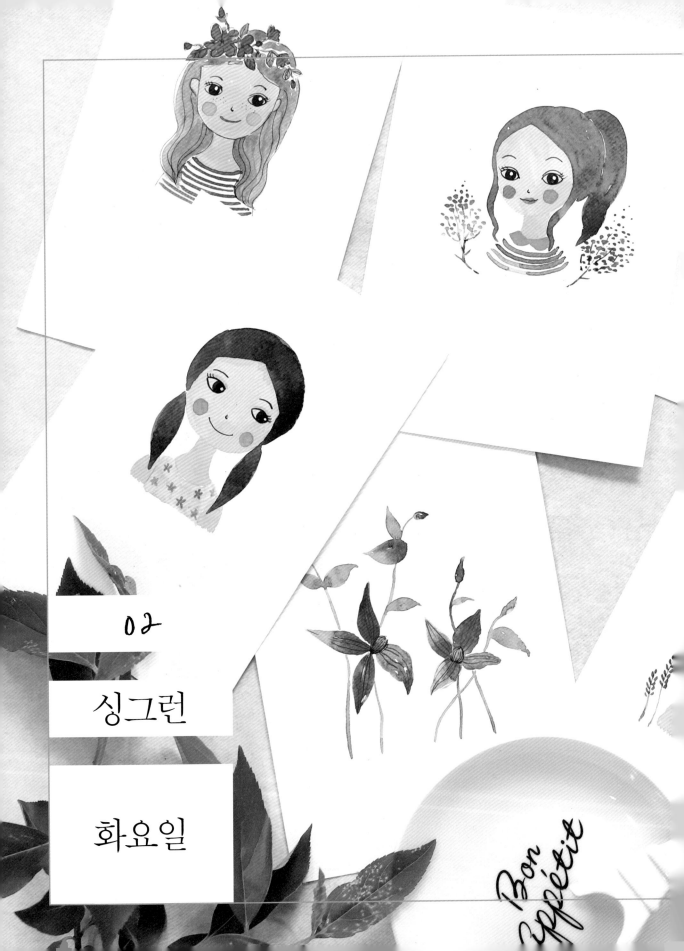

02

싱그런

화요일

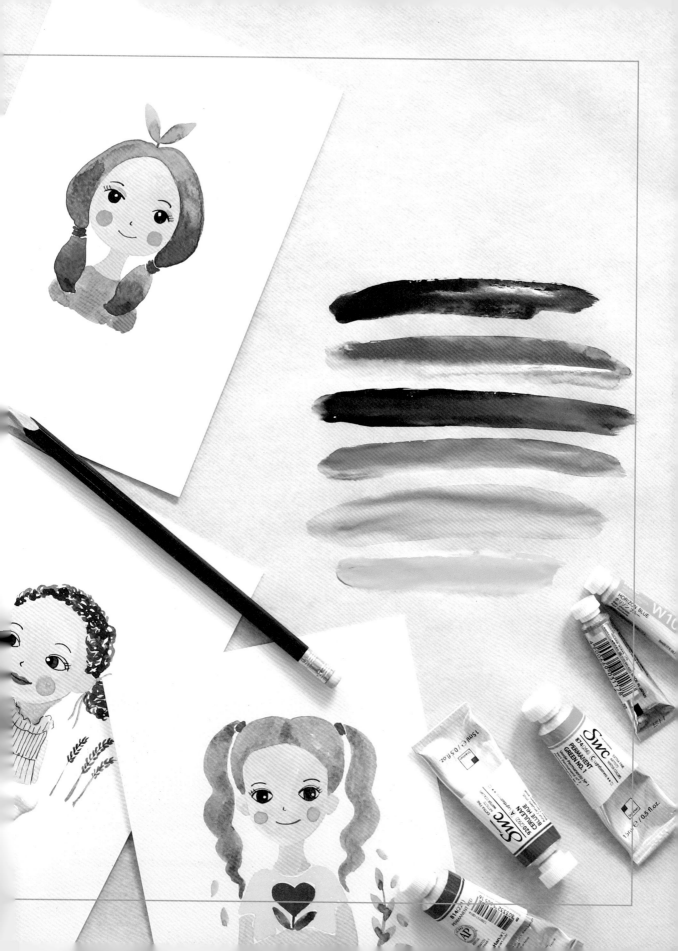

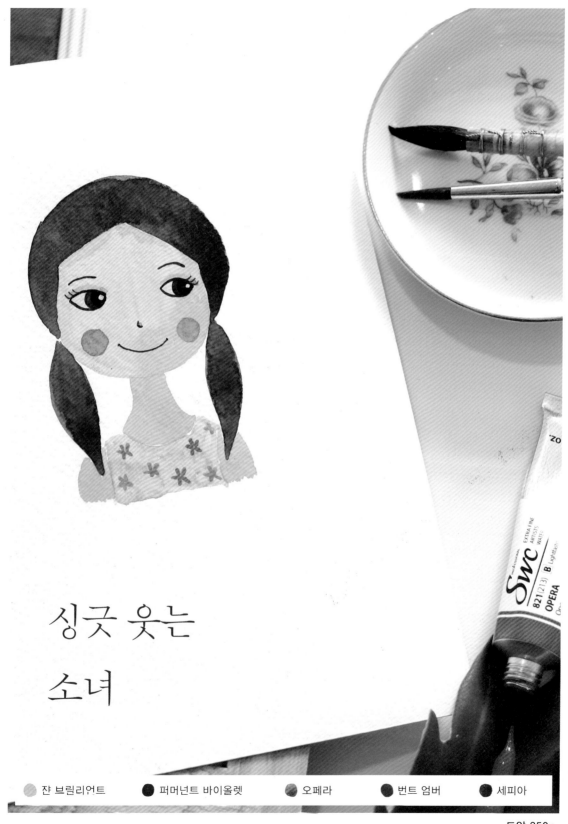

싱긋 웃는
소녀

도안 250p

1

6호 붓으로 살구색(쟌 브릴리언트)에 물을 적당히 섞어서 둥근 얼굴을 그려 주세요. 가운데 가르마를 표현할 수 있도록 이마는 세모로 표현합니다.

2

6호 붓으로 진갈색(번트 엄버) 머리를 둥글게 그려 주세요.

3

4호 붓으로 바꾸어 양 갈래로 묶은 머리를 그립니다.

TIP 붓을 세워서 그리면 끝 부분을 뾰족하게 마무리할 수 있어요.

4

머리카락이 완전히 마른 다음, 6호 붓으로 살구색 (쟌 브릴리언트) 목과 팔을 그려 주세요. 이때 어깨 가 너무 벌어지지 않게 합니다.

5

6호 붓으로 청보라색(퍼머넌트 바이올렛)을 묽게 섞어서 옷을 칠해 주세요.

6

옷이 다 마르면, 2호 붓으로 진분홍색(오페라)에 물을 조금 섞어서 점을 찍듯 꽃무늬를 그려 줍니다.

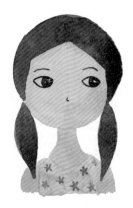

7

2호 붓에 물을 조금만 섞어서 흑갈색(세피아) 눈과 코를 그려 주세요. 그다음 2호 붓을 이용해 진갈색(번트 엄버)으로 눈동자를 채워 주세요.

8

눈동자가 다 마른 다음, 2호 붓으로 흑갈색(세피아)
동공을 눈동자 안에 그려 주세요. 동공이 다 마르면
2호 붓을 이용해 흰색 과슈로 반사광을 찍어 줍니다.

TIP 시선이 오른쪽을 향하도록 눈동자 오른쪽에 동공을 그려요.

9

4호 붓으로 살구색(쟌 브릴리언트)과 진분홍색(오
페라)을 섞어서 볼터치와 아이섀도를 칠해 주세요.

10

아이섀도가 다 마르면 피그먼트펜으로 속눈썹을
그린 다음, 싱긋 웃는 입을 그려서 완성합니다.

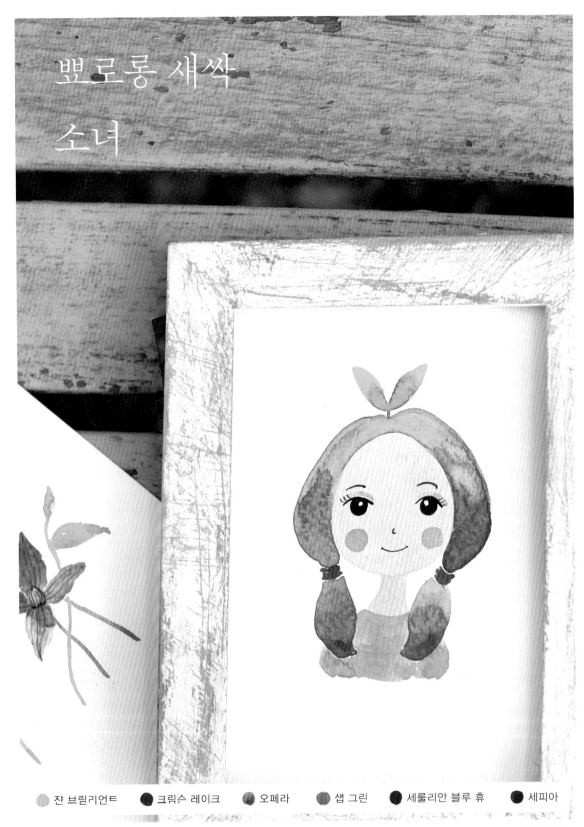

뽀로롱 새싹
소녀

잔 브릴리언트　　크림슨 레이크　　오페라　　샙 그린　　세룰리안 블루 휴　　세피아

도안 250p

1

6호 붓으로 살구색(쟌 브릴리언트)에 물을 적당히 섞어서 물방울 모양의 둥근 얼굴을 그려 주세요.

2

물감이 마르면 6호 붓으로 맑은 파란색(세룰리안 블루 휴)을 묽게 섞어서 인디언 머리 모양으로 그려 주세요.

TIP 귀 부분을 약간 볼록하게 그려요.

3

4호 붓에 물을 조금만 묻혀서 자홍색(크림슨 레이크)으로 머리끈을 그립니다.

TIP 머리카락에서 살짝 띄워서 물감이 번지지 않게 해요. 물감이 완전히 마른 다음 그려도 됩니다.

4

6호 붓으로 다시 바꾸고 맑은 파란색(세룰리안 블루 휴)으로 묶은 머리 아래쪽을 그려 주세요. 물이 아래로 모이게 하여 자연스럽게 명암을 표현합니다.

5

6호 붓으로 살구색(쟌 브릴리언트) 목을 조금 길게 그려 줍니다.

6

물감이 모두 마르면 6호 붓으로 살구색(쟌 브릴리 언트)과 진분홍색(오페라)을 섞어서 핑크색 옷을 칠해 주세요.

7

2호 붓에 물을 조금만 섞어서 흑갈색(세피아) 눈과 코를 그려 주세요. 눈동자가 모두 마른 다음, 흰색 과슈로 반사광을 찍어 줍니다.

8

옷을 칠한 핑크색을 4호 붓으로 찍어서 볼터치와
아이섀도를 표현합니다.

9

피그먼트펜으로 속눈썹과 입을 그려 주세요.

10

4호 붓을 이용하여 머리 위에 암록색(샙 그린) 새
싹을 그려 줍니다. 잎 아래로 물을 끌고 와서 자연
스러운 명암을 만들어요.

뽀글머리
소녀

- 쟌 브릴리언트
- 퍼머넌트 옐로 오렌지
- 크림슨 레이크
- 퍼머넌트 로즈
- 오페라
- 피콕 블루
- 퍼머넌트 바이올렛
- 샙 그린
- 올리브 그린
- 번트 엄버
- 반다이크 브라운
- 세피아

도안 251p

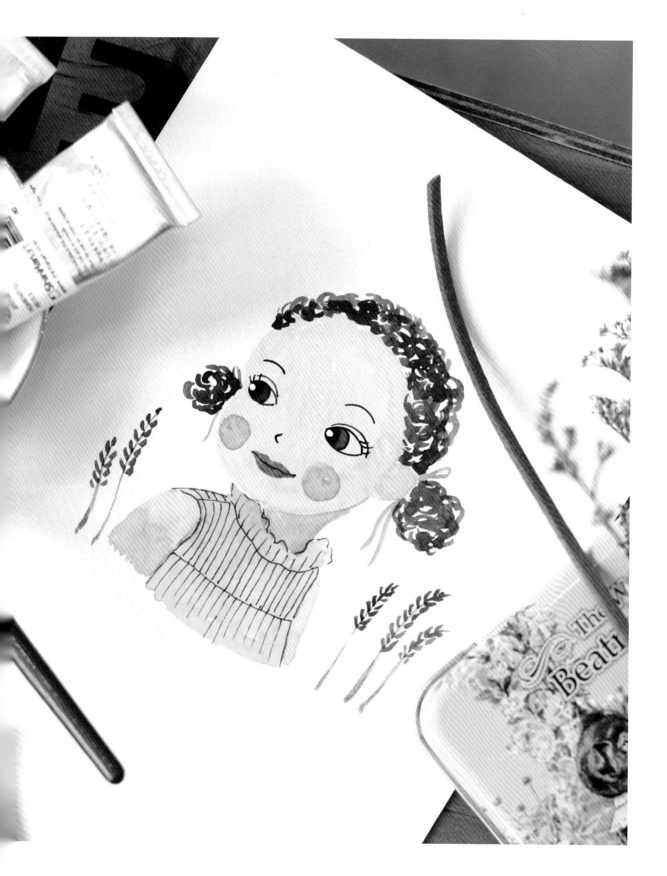

1

2

3

4

1

6호 붓으로 살구색(쟌 브릴리언트)에 물을 적당히 섞어서 옆을 돌아보는 얼굴 모양을 한쪽 귀와 함께 그려 주세요. **TIP** 귀 부분에 물이 모이면 자연스러워요.

2

같은 붓으로 목을 연결하고, 목에서 살짝 떨어진 곳에 한쪽 팔을 그려 줍니다.

3

4호 붓으로 감귤색(퍼머넌트 옐로 오렌지)에 진갈색(번트 엄버)을 살짝 섞어서 목과 팔에 명암을 넣어 주세요.

4

4호 붓을 이용해 고동색(반다이크 브라운) 동글동글한 원을 그리면서 뽀글거리는 머리를 그려 주세요. 작은 원들을 이어가면 쉽게 그릴 수 있어요.

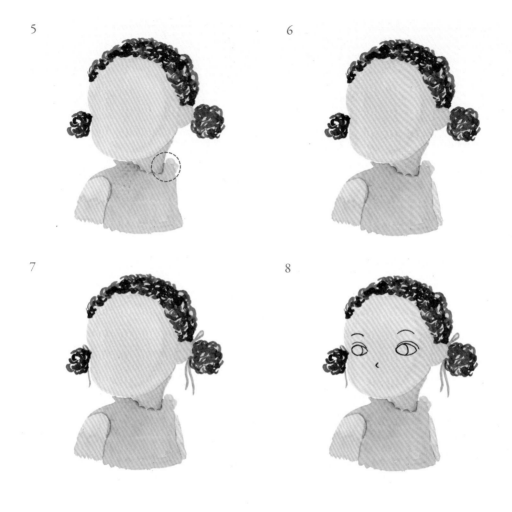

5

목과 팔이 다 마르면, 6호 붓으로 진파란색(피콕 블루)을 묽게 하여 하늘색 옷을 그립니다.

TIP 네크라인은 레이스처럼 물결치는 모양으로 표현합니다.

6

옷이 완전히 마른 다음, 4호 붓으로 살구색(쟌 브릴리언트)을 섞어서 반대편 팔을 살짝 보이도록 그려 주세요.

7

2호 붓을 이용해 진파란색(피콕 블루)으로 머리에 가는 리본을 그려 주세요. 이때 물은 조금만 섞습니다.

8

2호 붓에 물을 조금만 섞어서 흑갈색(세피아) 눈과 코를 그려 주세요. 옆으로 돌아보는 모습이 자연스럽게 표현되도록 눈동자 외곽선은 왼쪽으로 향하도록 합니다.

9

4호 붓을 이용해 눈동자 안을 진갈색(번트 엄버)으로 채워 주세요.

10

눈동자가 다 마르면, 2호 붓으로 흑갈색(세피아) 동공을 그려 넣고 속눈썹을 가늘게 그려 주세요.

TIP 가는 선을 그리기 힘들면 피그먼트펜으로 그려요.

11

동공이 다 마른 후, 2호 붓을 이용해 흰색 과슈로 반사광을 찍어 줍니다. 2호 붓으로 자홍색(크림슨 레이크)과 장밋빛의 빨간색(퍼머넌트 로즈)을 섞어서 붉은 입술을 그려 주세요.

12

4호 붓으로 살구색(쟌 브릴리언트)과 진분홍색(오페라)을 섞어 볼터치를 만들어 주세요.

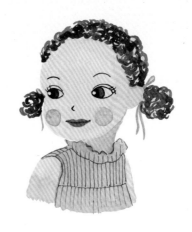

13

피그먼트펜으로 입술 가운데에 라인을 그린 다음,
네크라인의 레이스와 상의 주름선을 가늘게 그려
주세요.

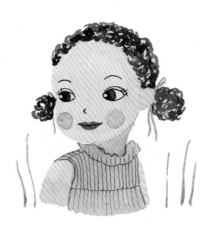

14

4호 붓으로 암록색(샙 그린)과 황록색(올리브 그린)
을 섞어서 기다랗게 라벤더 줄기를 그려 주세요. 붓
끝을 세워 그리면 가늘게 표현할 수 있습니다.

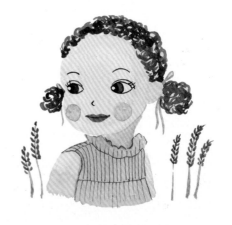

15

4호 붓으로 청보라색(퍼머넌트 바이올렛)과 진분
홍색(오페라)을 섞어서 점을 찍듯 라벤더 꽃을 그
려 주면 완성됩니다.

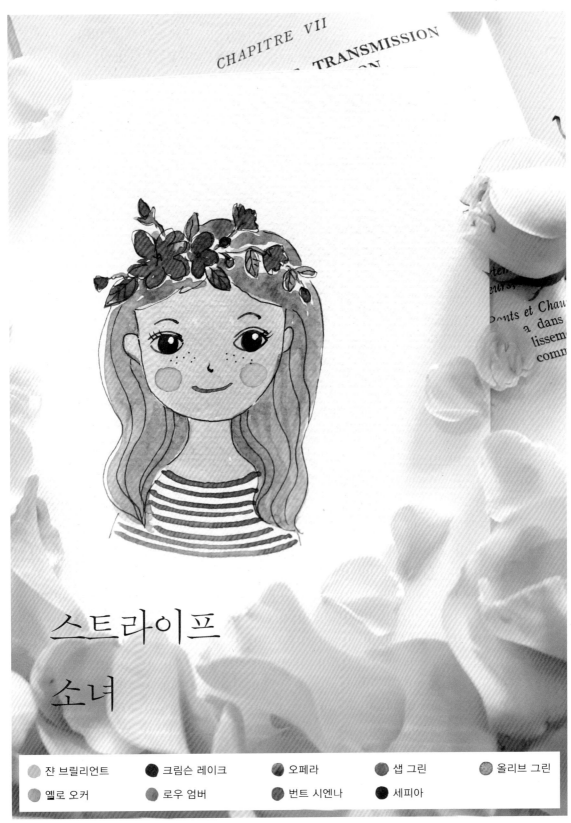

스트라이프

소녀

● 쟌 브릴리언트 ● 크림슨 레이크 ● 오페라 ● 샙 그린 ● 올리브 그린
● 옐로 오커 ● 로우 엄버 ● 번트 시엔나 ● 세피아

도안 251p

1

6호 붓으로 살구색(쟌 브릴리언트)에 물을 적당히 섞어서 둥근 얼굴을 귀와 함께 그려 주세요.

2

4호 붓으로 진분홍색(오페라)과 자홍색(크림슨 레이크)을 섞은 다음, 왼쪽 머리 위에 커다랗게 꽃을 한 송이 그려 주세요.

3

같은 붓으로 큰 꽃 주위에 작은 꽃과 봉오리를 자연스럽게 그려 주세요.

TIP 꽃이 너무 모여 있지 않게 그려요.

4

4호 붓으로 암록색(샙 그린)과 황록색(올리브 그린)을 섞어서 줄기와 잎을 이어 주듯 그려 줍니다.

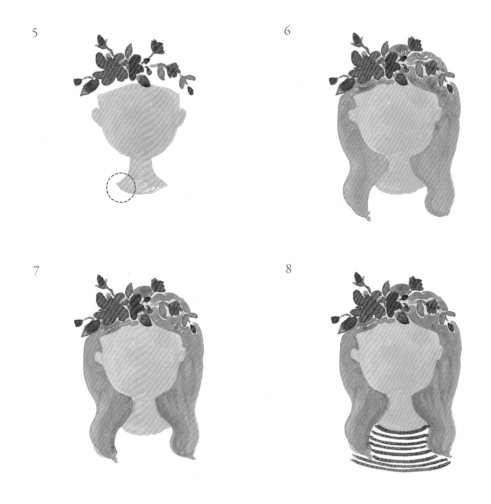

5

6호 붓으로 살구색(쟌 브릴리언트)을 섞어서 적당한 길이로 목을 그려 주세요.

TIP 둥근 네크라인의 상의를 그릴 수 있도록 아랫부분을 둥글게 그려요.

6

목이 완전히 마른 다음, 6호 붓으로 황토색(옐로 오커)과 황갈색(로우 엄버)을 섞어서 굵고 풍성한 웨이브 머리를 표현합니다.

7

머리카락이 완전히 마르기 전에, 6호 붓을 이용해 목 옆에 밝은 황갈색(번트 시엔나)으로 명암을 넣어서 목과 구분되게 합니다.

8

2호 붓을 이용해 자홍색(크림슨 레이크)으로 줄무늬 옷을 그려 주세요. 물기를 너무 많이 머금으면 선이 번질 수 있습니다.

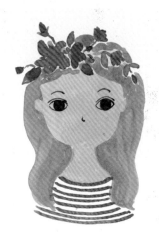

9

2호 붓에 물을 조금만 섞어서 흑갈색(세피아) 눈과
코를 그린 다음, 눈동자 안을 메워 줍니다.

10

눈동자가 다 마른 후, 2호 붓을 이용해 흰색 과슈로
반사광을 찍어 줍니다. 색을 바꾸어 자홍색(크림슨
레이크)으로 미소를 살짝 띤 입을 그린 후, 4호 붓
으로 살구색(쟌 브릴리언트)과 진분홍색(오페라)
을 섞어서 연하게 볼터치를 넣어 줍니다.

11

피그먼트펜으로 속눈썹과 주근깨를 그린 다음, 전
체 외곽선을 그려서 또렷하게 완성합니다.

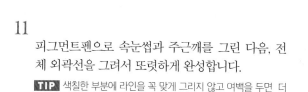

TIP 색칠한 부분에 라인을 꼭 맞게 그리지 않고 여백을 두면 더
욱 자연스러워요.

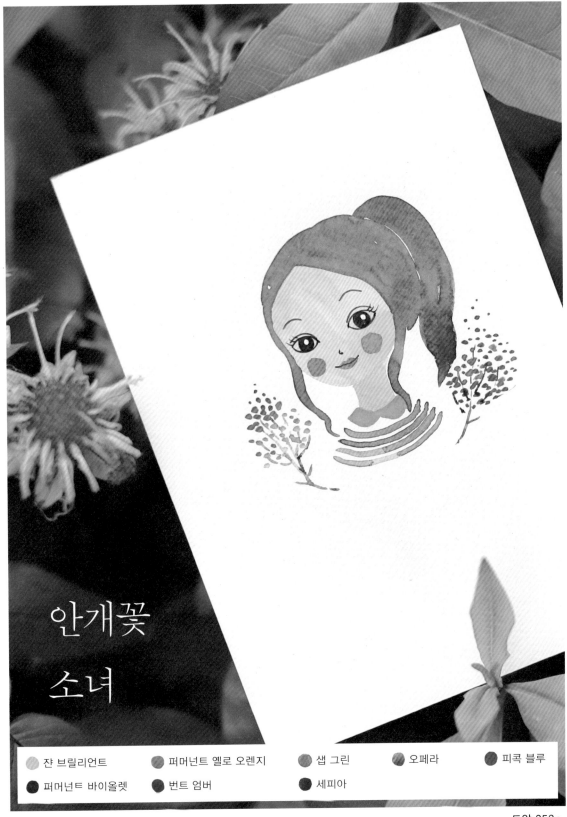

안개꽃
소녀

- 쟌 브릴리언트
- 퍼머넌트 옐로 오렌지
- 샙 그린
- 오페라
- 피콕 블루
- 퍼머넌트 바이올렛
- 번트 엄버
- 세피아

도안 252p

1

6호 붓으로 살구색(쟌 브릴리언트)에 물을 적당히 섞어서 살짝 옆으로 돌린 갸름한 얼굴을 그려 주세요.

2

물감이 완전히 마른 후, 6호 붓으로 진갈색(번트 엄버) 머리를 동그랗게 그려 주세요. 얼굴 양옆으로 애교 머리를 자연스럽게 흘러내리도록 표현합니다.

3

같은 붓으로 포니테일 머리를 풍성하게 그려 줍니다.

TIP 포니테일은 살짝만 여백을 두어 묶은 모양이 드러나게 해요.

4

6호 붓으로 살구색(쟌 브릴리언트)의 목을 그려 주세요. 목이 너무 길지 않게 표현합니다.

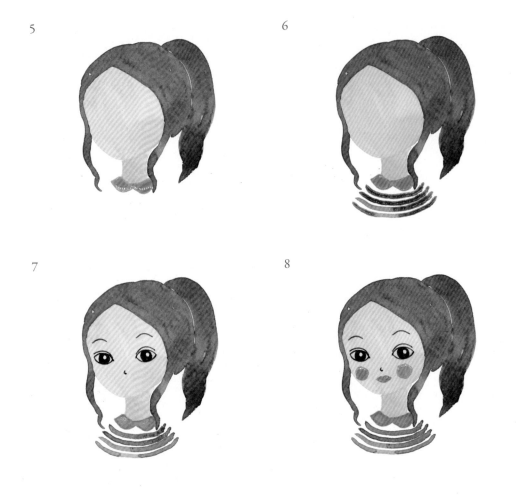

5

목과 애교 머리가 모두 마르면, 4호 붓으로 감귤색(퍼머넌트 옐로 오렌지)을 칠하여 카라를 표현합니다.

6

2호 붓으로 진파란색(피콕 블루) 줄무늬를 그려 주세요.

TIP 어깨 라인이 살짝 내려오게 모양을 만들며 그립니다.

7

2호 붓에 물을 조금만 섞어서 흑갈색(세피아) 눈과 코를 그려 주세요. 눈동자가 완전히 마르면 흰색 과슈로 반사광을 찍어 주세요.

8

4호 붓으로 살구색(쟌 브릴리언트)과 진분홍색(오페라)을 섞어서 볼터치를 그리고, 2호 붓을 이용해 진분홍색(오페라)을 조금 더 섞어서 입술을 그려요.

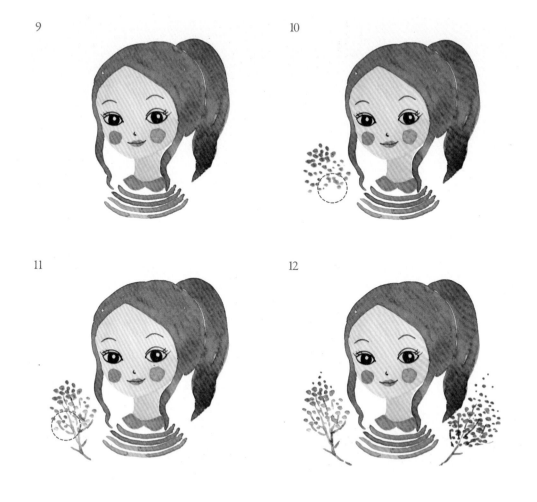

9

피그먼트펜으로 속눈썹을 그리고, 입술 가운데에 라인을 그려서 입꼬리가 올라간 모습을 표현합니다.

10

4호 붓으로 진분홍색(오페라)에 청보라색(퍼머넌트 바이올렛)을 살짝 섞은 다음, 점을 많이 찍어서 안개꽃을 그려 주세요. **TIP** 아래쪽은 물을 조금 더 섞어서 묽게 표현합니다.

11

2호 붓을 이용해 암록색(샙 그린)으로 꽃 사이사이에 줄기를 그려 주세요.
TIP 꽃이 반쯤 말랐을 때 그려서 살짝 번지는 효과를 줘도 괜찮아요.

12

반대편에도 같은 방법으로 꽃을 그리면 안개꽃 소녀가 완성됩니다.

하트꽃
소녀

 쟌 브릴리언트

 퍼머넌트 옐로 라이트

 로우 엄버

 번트 엄버

 버밀리언 휴

 퍼머넌트 로즈

 오페라

 로즈 매더

 샙 그린

 세피아

도안 252p

1

2

3

4

1

6호 붓으로 살구색(쟌 브릴리언트)에 물을 적당히 섞어서 오른쪽으로 갸우뚱하게 기울인 얼굴을 귀와 함께 그려 주세요.

2

얼굴이 완전히 마른 후, 6호 붓을 이용해 황갈색(로우 엄버)으로 가운데 가르마를 탄 머리 모양을 그려 줍니다. 색이 마르기 전에 가르마 부분에 진갈색(번트 엄버)으로 살짝 명암을 표현합니다. 명암을 올릴 때는 물이 많지 않게 합니다.

3

머리가 마른 후, 2호 붓에 물을 조금만 섞어서 주홍색(버밀리언 휴) 머리끈을 그려 주세요.

4

6호 붓으로 바꾸어 황갈색(로우 엄버) 머리를 물결 모양으로 표현합니다. 머리카락 끝으로 물이 모이도록 하여 자연스럽게 명암을 줍니다.

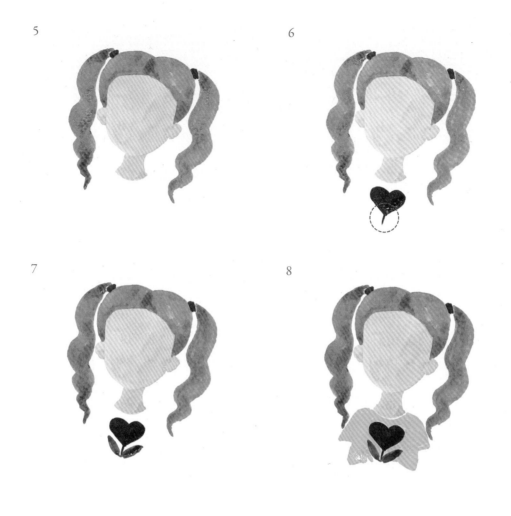

5

6호 붓을 이용해 살구색(쟌 브릴리언트)으로 목을 그려 주세요.

6

가슴 중앙에 6호 붓으로 장밋빛의 빨간색(퍼머넌트 로즈) 하트를 그려 주세요. 하트가 완전히 마르기 전에 오른쪽에 암적색(로즈 매더) 명암을 넣어 줍니다. **TIP** 하트의 뾰족한 부분을 줄기처럼 내려서 표현해요.

7

4호 붓으로 바꾸어 암록색(샙 그린) 잎을 그려 줍니다.

8

꽃이 다 마른 다음, 밝은 노란색(퍼머넌트 옐로 라이트)에 물을 적당히 섞어서 티셔츠를 그려 주세요.

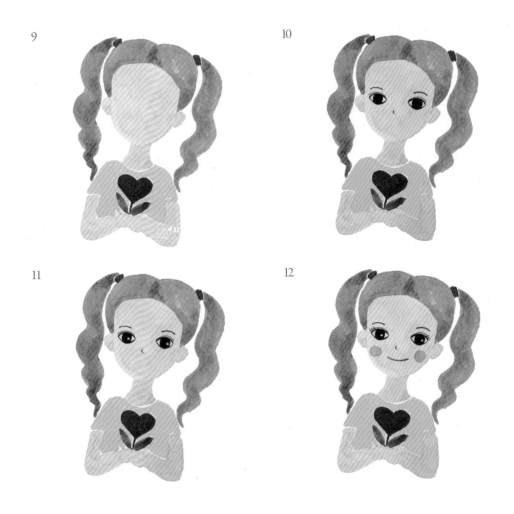

9

노란 옷이 다 마르면, 6호 붓으로 살구색(쟌 브릴리언트)을 섞어서 하트꽃을 잡고 있는 모양으로 팔을 그려 주세요. 이때 두 손을 가슴 부분에 모은 각도로 구부러지게 합니다.

10

2호 붓에 물을 조금만 섞어서 흑갈색(세피아) 눈과 코를 그려 주세요. 눈동자 안은 진갈색(번트 엄버)으로 채워 줍니다.

11

눈동자가 다 마르면, 2호 붓으로 흑갈색(세피아) 동공을 그려 주세요. 동공이 다 마르면 흰색 과슈로 반사광을 찍어 줍니다.

12

2호 붓으로 장밋빛의 빨간색(퍼머넌트 로즈) 입술을 얇게 그려 주세요. 4호 붓으로 살구색(쟌 브릴리언트)과 진분홍색(오페라)을 섞어서 볼터치를 그려 주고, 피그먼트펜으로 속눈썹을 그려서 완성합니다.

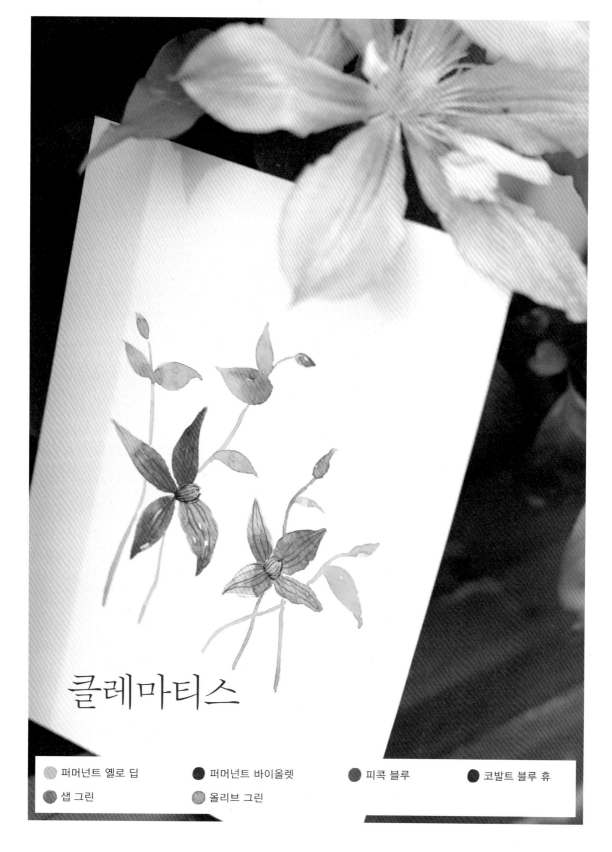

클레마티스

● 퍼머넌트 옐로 딥　　　● 퍼머넌트 바이올렛　　　● 피콕 블루　　　● 코발트 블루 휴

● 샙 그린　　　● 올리브 그린

1

6호 붓을 이용해 청보라색(퍼머넌트 바이올렛)으로 긴 물방울 모양의 꽃잎을 한 장 그려 줍니다. 붓을 점점 누르면서 모양을 만들어 주면 자연스럽게 물감이 모여요.

2

나머지 세 장도 마찬가지로 하늘거리는 느낌을 살려서 그려 주세요. 진파란색(피콕 블루)이나 진청색(코발트 블루)을 살짝 섞어서 색에 변화를 줘도 좋아요. **TIP** 가운데 꽃술을 그릴 곳을 비워 둡니다.

3

물감이 어느 정도 마르면, 4호 붓을 이용하여 노란색(퍼머넌트 옐로 딥) 꽃술을 원기둥 모양으로 그립니다.

4

물감이 완전히 마른 후, 2호 붓으로 청보라색(퍼머넌트 바이올렛)에 물을 조금만 섞어서 꽃잎과 꽃술에 줄무늬를 그려 줍니다. 꽃잎 모양을 따라 자연스러운 곡선으로 표현해요.

5

4호 붓으로 암록색(샙 그린)과 황록색(올리브 그린)을 섞어 가늘게 줄기를 그려 주세요.

TIP 딱 떨어지는 직선보다 살짝 구부러져야 자연스러워요.

6

6호 붓으로 바꾸어 줄기 끝과 중간중간에 나뭇잎을 그려 줍니다. 잎이 마르기 전에 진파란색(피콕 블루)을 살짝 찍어서 음영을 줍니다.

7

같은 방법으로 꽃과 줄기들을 더 그려 주면 완성됩니다.

TIP 청보라색(퍼머넌트 바이올렛)에 물을 조금 더 타서 다채롭게 표현해요.

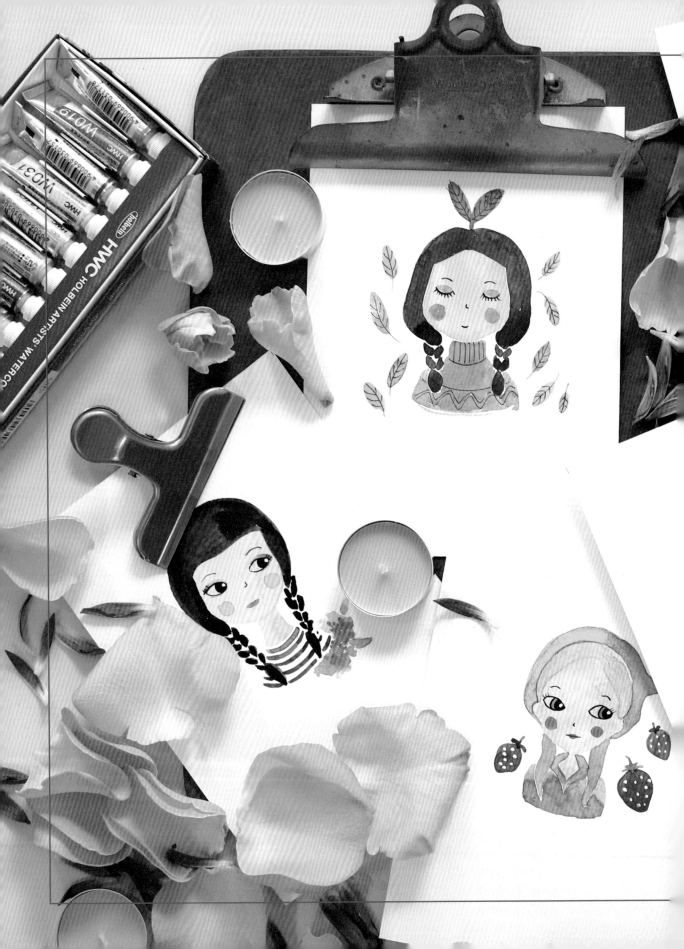

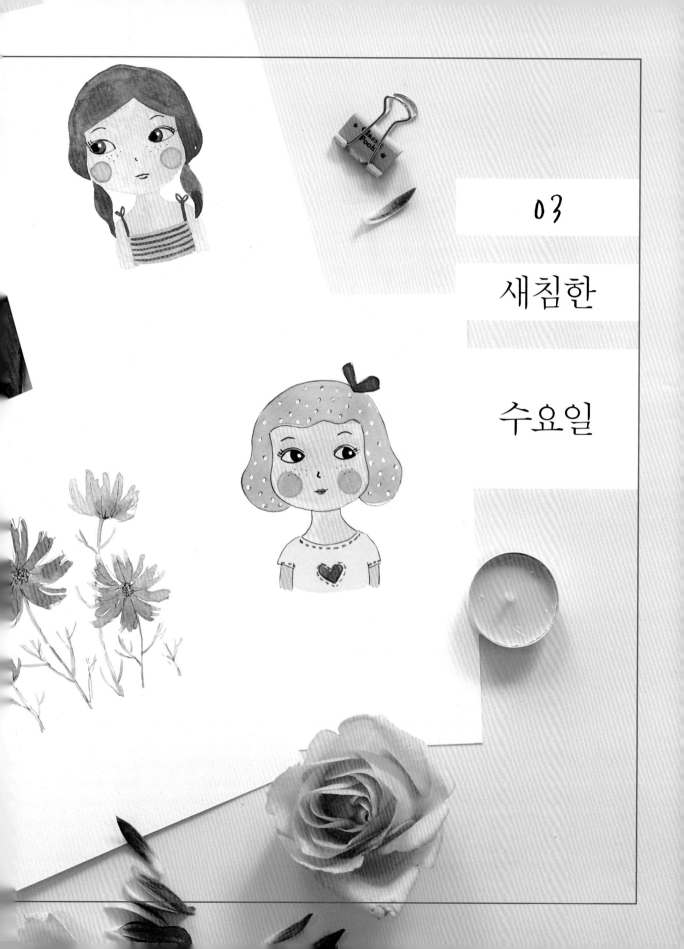

03

새침한

수요일

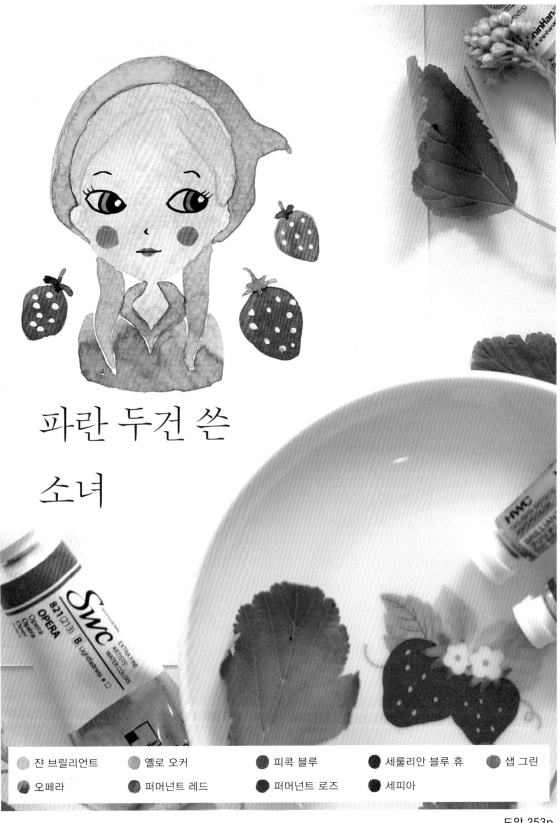

파란 두건 쓴
소녀

● 쟌 브릴리언트　　● 옐로 오커　　　● 피콕 블루　　　● 세룰리안 블루 휴　　● 샙 그린
● 오페라　　　　　● 퍼머넌트 레드　　● 퍼머넌트 로즈　● 세피아

도안 253p

1
　6호 붓으로 살구색(쟌 브릴리언트)에 물을 적당히 섞어서 둥근 얼굴과 귀를 그린 다음, 작은 다이아몬드 모양으로 목까지 그려 줍니다.

2
　얼굴이 완전히 마르면, 6호 붓으로 황토색(옐로 오커)을 묽게 하여 머리를 그려 주세요. 양 갈래로 묶은 머리로 물을 모이게 하여 자연스러운 명암을 표현합니다.

3
　머리가 완전히 마른 후, 6호 붓에 바다색(피콕 블루)을 물기가 있게 발색하여 두건과 옷깃을 그려 줍니다. **TIP** 두건 끝은 꼬리 모양으로 자유롭게 그려요.

4
　옷깃이 마른 후, 6호 붓을 이용하여 맑은 파란색(세룰리안 블루 휴)으로 상의를 완성합니다.

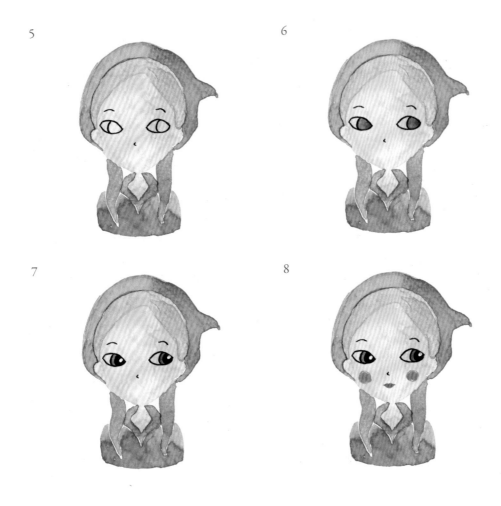

5

2호 붓에 물을 조금만 섞어서 흑갈색(세피아) 눈과 코를 그려 주세요. 이때 시선이 오른쪽을 향하도록
눈동자 외곽선을 그리되, 눈동자 안은 칠하지 않아요.

6

4호 붓을 이용해 진파란색(피콕 블루)으로 눈동자 안을 칠해 주세요.

7

눈동자가 완전히 마르면 2호 붓으로 흑갈색(세피아) 동공을 그려 주세요. 동공이 마르면 흰색 과슈로
동공 오른쪽에 반사광을 찍으면 곁눈질하는 느낌의 눈이 완성됩니다.

8

4호 붓으로 살구색(쟌 브릴리언트)과 진분홍색(오페라)을 섞어 볼터치를 그려 주세요. 2호 붓으로 볼
터치 색에 빨간색(레드)을 조금 더 섞어서 입술을 작게 그립니다.

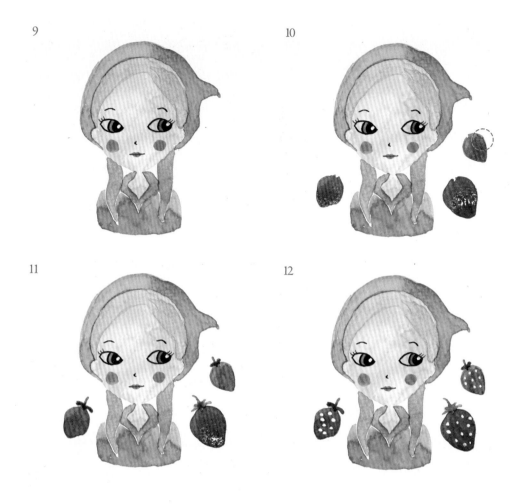

9

피그먼트펜으로 속눈썹과 입술 가운데 라인을 그려 주세요.

10

6호 붓을 이용해 장밋빛의 빨간색(퍼머넌트 로즈)으로 소녀 주위에 딸기를 그려 주세요.
TIP 딸기의 크기와 방향을 다양하게 그려요.

11

딸기 과육이 다 마르면, 2호 붓으로 암록색(샙 그린) 딸기 꼭지를 그려 줍니다.

12

물감이 마른 후, 2호 붓으로 흰색 과슈를 찍어서 씨를 표현하면 마무리됩니다.

검은 머리 소녀

- 쟌 브릴리언트
- 브라운 레드
- 오페라
- 프러시안 블루
- 올리브 그린
- 인디고
- 세피아

도안 253p

1

2

3

4

1

6호 붓으로 살구색(쟌 브릴리언트)에 물을 적당히 섞어서 둥근 얼굴과 목을 그려 주세요. 오른쪽으로 살짝 기울여서 갸우뚱한 느낌으로 표현합니다. **TIP** 얼굴이 마른 다음 목을 그리면 자연스러운 경계가 만들어져요.

2

6호 붓으로 진한 적갈색(브라운 레드)과 남색(인디고)을 섞어서 머리색을 준비합니다. 얼굴이 다 마르면, 정수리부터 칠해 내려오며 양 갈래로 땋은 머리를 그려 주세요.
TIP 땋은 머리는 송편 모양의 타원을 간격을 주면서 그려요.

3

머리가 다 마른 다음, 4호 붓을 이용해 감청색(프러시안 블루)으로 윗옷의 줄무늬를 표현합니다. 어깨가 넓어 보이지 않게 그려 주세요.

4

6호 붓에 진분홍색(오페라)을 묽게 섞어서 꽃을 그려 주세요. **TIP** 딱 떨어지는 모양이 아니어도 괜찮아요.

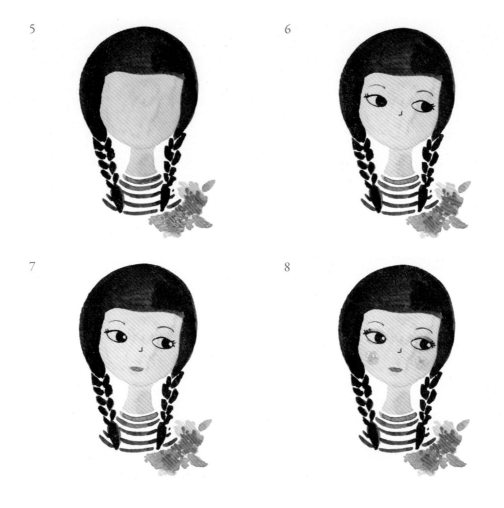

5

앞의 색보다 살짝 더 진한 진분홍색(오페라)을 물감이 마르기 전에 찍어서 깊이 있게 표현합니다. 다음으로 황록색(올리브 그린) 잎을 그려 줍니다.

6

2호 붓에 물을 조금만 섞어서 흑갈색(세피아)으로 송편 모양의 눈과 코를 그려 주세요. 눈동자는 시선이 옆으로 향하게 그리고, 속눈썹까지 짧게 표현합니다. **TIP** 속눈썹은 피그먼트펜으로 그려도 좋아요.

7

눈동자가 다 마르면, 흰색 과슈로 2호 붓을 이용해 눈동자 오른쪽에 반사광을 찍어 주세요. 다시 2호 붓으로 진분홍색(오페라) 작은 입술을 그려 줍니다.

8

4호 붓으로 살구색(쟌 브릴리언트)과 진분홍색(오페라)을 섞어서 볼터치와 아이섀도를 표현하며 마무리합니다.

귀여운 볼풍선 소녀

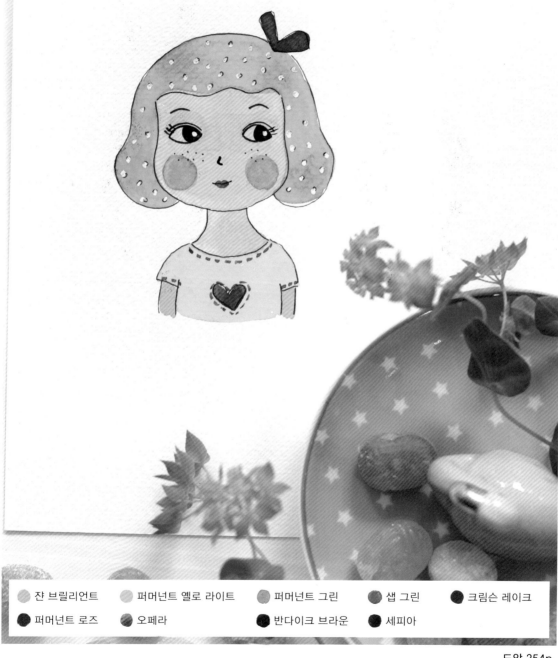

● 쟌 브릴리언트	● 퍼머넌트 옐로 라이트	● 퍼머넌트 그린	● 샙 그린	● 크림슨 레이크
● 퍼머넌트 로즈	● 오페라	● 반다이크 브라운	● 세피아	

도안 254p

1

6호 붓으로 살구색(쟌 브릴리언트)에 물을 적당히 섞어서 볼풍선을 부는 느낌의 둥근 얼굴과 목을 그려 주세요. **TIP** 이마는 물결처럼 구불구불 표현해요.

2

살구색이 다 마르면, 6호 붓을 이용해 암록색(샙 그린)과 연두색(퍼머넌트 그린)을 섞어서 연둣빛 단발머리를 그려 주세요. 머리 아랫부분은 둥근 모양으로 귀엽게 표현합니다.

3

6호 붓으로 밝은 노란색(퍼머넌트 옐로 라이트) 티셔츠를 그려 줍니다.

4

티셔츠가 완전히 마른 다음, 양팔을 칠해 줍니다.

5

4호 붓으로 자홍색(크림슨 레이크)과 장밋빛의 빨간색(퍼머넌트 로즈)을 섞어서 오른쪽 머리 위에 작은 리본을 그려 주세요.

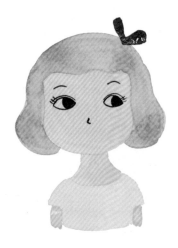

6

2호 붓에 물을 조금만 섞어서 흑갈색(세피아)으로 송편 모양의 눈과 코를 그려 주세요. 눈동자는 시선이 옆으로 향하게 그리고, 쌍커풀과 속눈썹까지 표현합니다. 쌍커풀과 속눈썹은 피그먼트펜으로 그려도 좋아요.

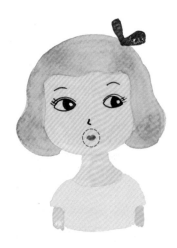

7

눈동자가 다 마르면, 흰색 과슈로 2호 붓을 이용해 눈동자 오른쪽에 반사광을 찍어 주세요. 다시 2호 붓으로 장밋빛의 빨간색(퍼머넌트 로즈) 입술을 그립니다.

TIP 입술을 작게 그려서 볼풍선을 부는 느낌으로 표현해요.

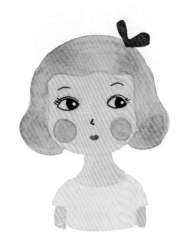

8

4호 붓으로 살구색(쟌 브릴리언트)과 진분홍색(오페라)을 섞어서 볼터치를 조금 넓게 그려 주세요.

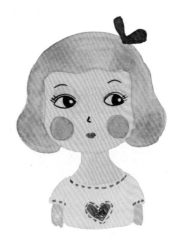

9

4호 붓으로 티셔츠 중앙에 장밋빛의 빨간색(퍼머넌트 로즈) 하트를 그려 줍니다. 그다음 2호 붓을 이용해 고동색(반다이크 브라운) 스티치를 네크라인과 소매라인, 하트 외곽에 표현합니다.

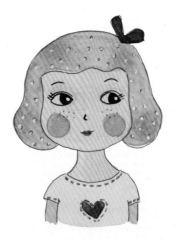

10

2호 붓에 흰색 과슈를 섞어서 머리에 점무늬를 찍어 주세요. 피그먼트펜으로 외곽선을 표현하면 색다른 느낌으로 완성됩니다.

연보라 터틀넥
소녀

- 챤 브릴리언트
- 샙 그린
- 올리브 그린
- 브라운 레드
- 퍼머넌트 바이올렛
- 프러시안 블루
- 오페라
- 세피아

도안 254p

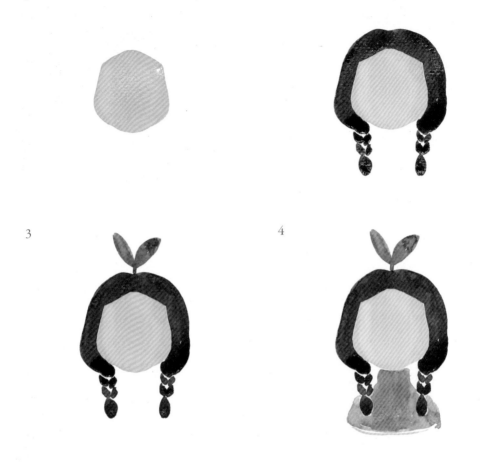

1

6호 붓으로 살구색(쟌 브릴리언트)에 물을 적당히 섞어서 각진 얼굴 모양으로 표현해 주세요.

2

얼굴이 다 마르면 6호 붓으로 진한 적갈색(브라운 레드)의 인디언 머리를 그려 주세요. 양 갈래로 땋은 머리는 송편 모양으로 간격을 두고 그려서 땋은 부분이 나타나도록 합니다.

3

4호 붓으로 암록색(샙 그린)과 황록색(올리브 그린)을 섞어서 머리 위에 새싹과 같은 잎을 그려 줍니다.

4

머리가 완전히 마른 다음, 6호 붓으로 진분홍색(오페라)과 청보라색(퍼머넌트 바이올렛), 살구색(쟌 브릴리언트)을 혼합하여 연보라색 터틀넥을 그려 주세요.

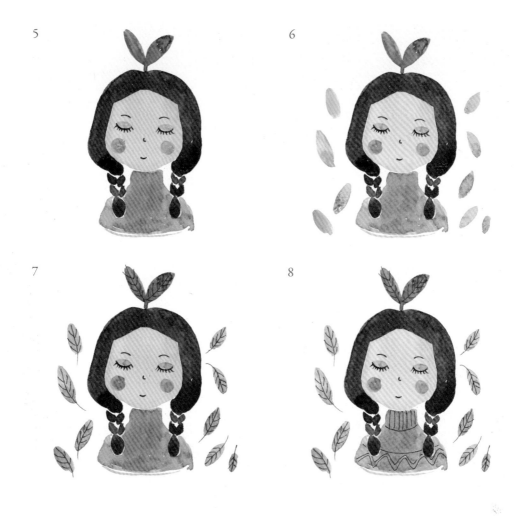

5

2호 붓에 물을 조금만 섞어서 흑갈색(세피아)으로 감은 눈과 코, 입을 그립니다. 4호 붓으로 살구색(쟌 브릴리언트)과 진분홍색(오페라)을 섞어서 볼터치와 아이섀도를 표현합니다.

6

옷을 칠한 연보라색을 4호 붓에 묻혀서 소녀 주위에 나뭇잎을 그려 주세요. 4호 붓으로 암록색(샙 그린)과 감청색(프러시안 블루)을 섞어서 나뭇잎을 몇 개 더 그려 줍니다.

7

나뭇잎이 다 마르면, 피그먼트펜으로 줄기와 잎맥을 그려 주세요.

8

피그먼트펜으로 니트에 무늬를 그려서 소녀를 완성합니다.

주근깨
소녀

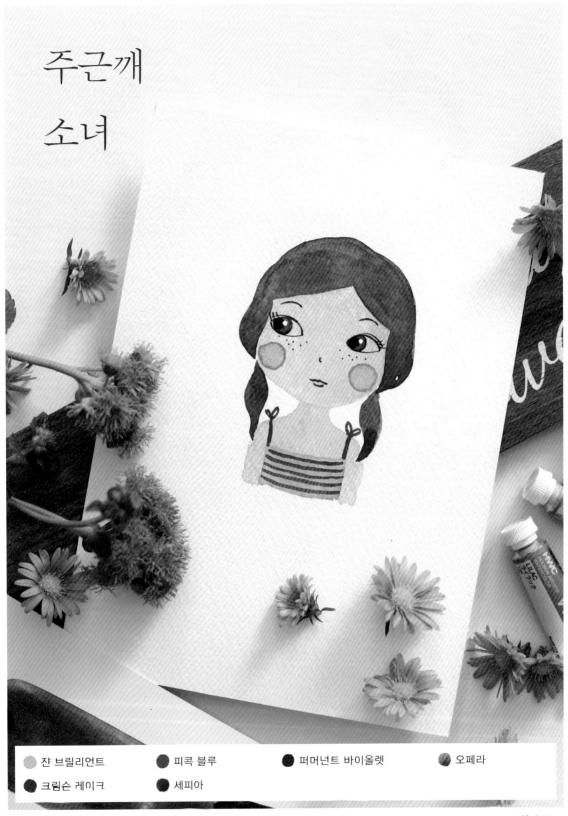

● 쟌 브릴리언트　　　● 피콕 블루　　　● 퍼머넌트 바이올렛　　　● 오페라

● 크림슨 레이크　　　● 세피아

도안 255p

1

6호 붓으로 살구색(쟌 브릴리언트)에 물을 적당히 섞어서 볼이 넓게 얼굴을 그려 주세요. 이마는 오른쪽에 치우친 세모꼴로 합니다.

2

물감이 마르면 6호 붓으로 청보라색(퍼머넌트 바이올렛)을 섞어서 머리를 풍성하게 그려 주세요.

3

4호 붓으로 바꾸어 양 갈래로 묶은 머리를 그려 줍니다.

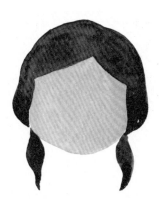

4

머리가 마른 다음, 다시 6호 붓에 살구색(쟌 브릴리언트)을 묻혀서 목과 어깨, 팔까지 그려 주세요. 이때 가슴 부분은 옷을 그릴 수 있도록 비워 둡니다.

TIP 목과 어깨를 작게 그려서 앙증맞게 표현해요.

5

팔이 마르면, 6호 붓에 진분홍색(오페라)과 살구색
(쟌 브릴리언트)을 섞어서 탱크탑을 칠해 주세요.

6

물감이 마른 후, 2호 붓으로 진분홍색(오페라)과
자홍색(크림슨 레이크)을 섞어서 탱크탑에 줄무늬
를 그려 주세요. 그런 다음 어깨끈과 리본으로 마
무리합니다. 이때 물은 적게 섞어야 선이 번지지
않아요.

7

2호 붓에 물을 조금만 섞어서 흑갈색(세피아)으로
눈과 코를 그려 주세요. 눈동자는 왼쪽을 향하게 그
린 다음, 진파란색(피콕 블루)을 묽게 하여 눈동자
를 표현합니다.

8

눈동자가 완전히 마르면 2호 붓으로 흑갈색(세피아) 동공을 왼쪽으로 향하게 그려 주세요. 동공이 마르면 흰색 과슈로 동공 오른쪽에 반사광을 찍어서 눈을 완성합니다.

9

2호 붓으로 자홍색(크림슨 레이크) 입술을 그리고, 4호 붓을 이용해 살구색(쟌 브릴리언트)과 진분홍색(오페라)을 묽게 섞어서 볼터치를 표현합니다.

10

피그먼트펜으로 눈 밑에 주근깨를 그려서 마무리합니다.

붉은 머리 소녀

도안 255p

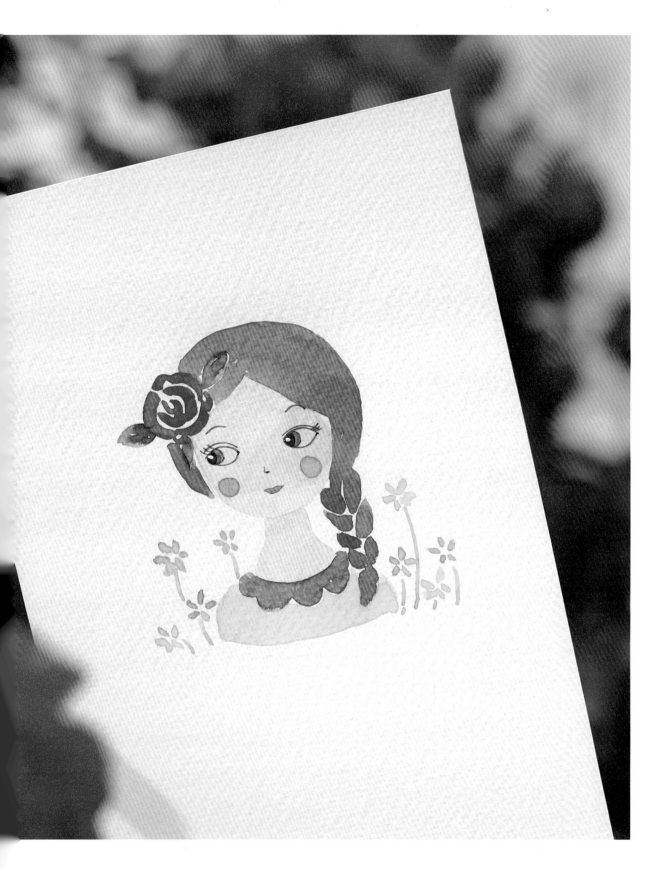

1

2

3

4

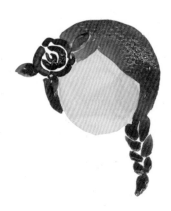

1

6호 붓으로 살구색(쟌 브릴리언트)에 물을 적당히 섞어서 둥근형의 얼굴을 그려 주세요. 이마 부분은 삼각형으로 합니다.

2

물감이 마르면 4호 붓으로 자홍색(크림슨 레이크)을 물기 있게 섞어서 왼쪽 머리 위에 커다란 꽃을 그려 주세요. **TIP** 가운데부터 꽃잎을 둥글게 붙여 나가는 느낌으로 표현해요.

3

꽃이 완전히 마르기 전에 4호 붓으로 암록색(샙 그린)과 황록색(올리브 그린)을 섞어서 잎을 세 개 그려 주세요.

4

꽃이 다 마른 다음, 6호 붓으로 밝은 황갈색(번트 시엔나)과 주홍색(버밀리언 휴)을 섞어서 오렌지빛 머리를 그립니다. 한쪽으로 땋은 머리는 송편 모양을 여백 있게 그려 주세요.

5

6

7

8

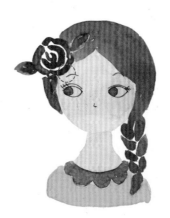

5

6호 붓으로 살구색(쟌 브릴리언트) 목을 그려 주세요.

6

물감이 마르면, 6호 붓에 진청색(코발트 블루)을 섞어서 둥근 레이스를 그려 줍니다.

7

레이스가 완전히 마른 후, 6호 붓으로 연두색(퍼머넌트 그린)과 레몬색(레몬 옐로)을 섞어서 상의를
마무리합니다.

8

2호 붓에 물을 조금만 섞어서 흑갈색(세피아)으로 눈과 코를 그려 주세요. 눈동자는 왼쪽을 향하게
그린 다음, 4호 붓을 이용해 바다색(피콕 블루) 눈동자를 표현합니다.

TIP 얇은 선을 그리기 어려우면 피그먼트펜으로 그려도 괜찮아요.

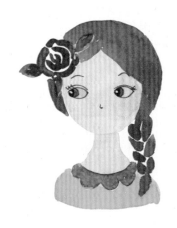

9

눈동자가 완전히 마르면 2호 붓으로 흑갈색(세피아) 동공을 왼쪽으로 향하게 그려 주세요. 동공이 마르면 동공 왼쪽에 흰색 과슈로 반사광을 찍어서 눈을 완성합니다.

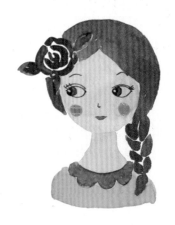

10

2호 붓으로 진분홍색(오페라)과 살구색(쟌 브릴리언트)을 섞어 입술을 그리고, 4호 붓으로 좀 더 묽게 발색하여 볼터치를 표현합니다.

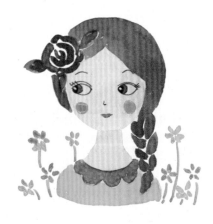

11

2호붓을 이용해 황록색(올리브 그린)과 초록색(후커스 그린)으로 들꽃을 그려 주면 완성됩니다.

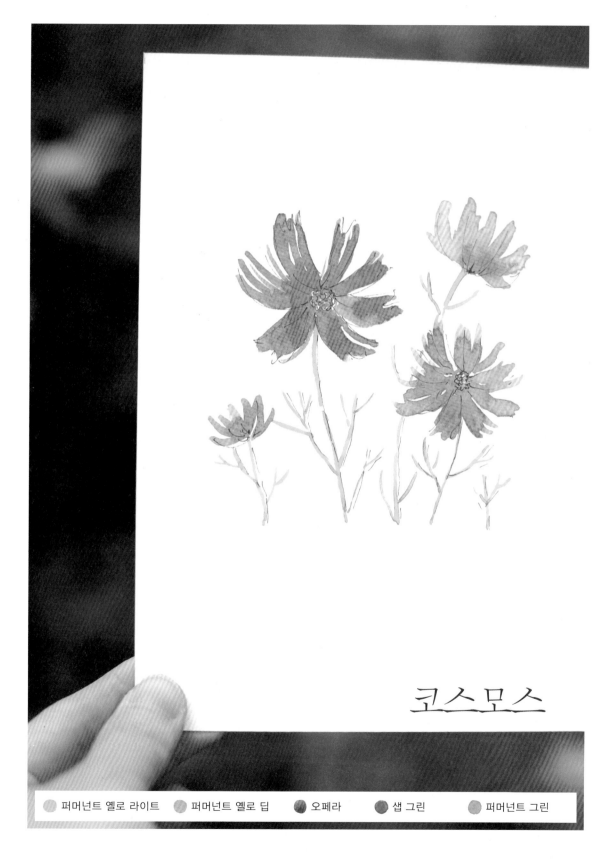

코스모스

1

2

3

4

1

4호 붓을 이용해 진분홍색(오페라)과 밝은 노란색(퍼머넌트 옐로 라이트)을 살짝 섞은 후, 꽃잎을 깃털 모양으로 세 장 그려 주세요. **TIP** 가운데 꽃술 부분은 동그랗게 외곽만 표현해요.

2

마찬가지로 나머지 부분을 그려서 꽃 하나를 완성합니다. 꽃잎 끝이 딱 떨어지지 않게 그리는 게 포인트입니다.

3

꽃잎이 얼추 마르면 2호 붓으로 노란색(퍼머넌트 옐로 딥)을 섞어서 꽃술 부분에 콕콕 찍어 줍니다.

4

색에 변화를 줘서 하나 더 그려 볼게요. 꽃잎을 칠한 색에 물을 조금 더 섞어서 꽃잎을 그린 다음, 물감이 마르기 전에 노란색(퍼머넌트 옐로 딥)으로 꽃술을 찍어서 번지는 효과를 표현합니다.

TIP 꽃잎은 한 가지 색으로 그리기보다는 수황색 계열을 살짝 섞어 가면서 표현해요.

5
　2호 붓에 암록색(샙 그린)과 연두색(퍼머넌트 그린)을 섞어서 가늘고 여리게 줄기와 잎을 그려 주세요.

6
　위로 오므려진 꽃을 몇 개 더 추가하여 풍성하게 표현합니다. 색은 물감과 물을 조절하면서 다채롭게 해 주세요.

7
　물감이 다 마르면, 피그먼트펜으로 외곽선을 그려서 선명하게 마무리합니다. 외곽선은 물감 라인을 따라서 그리지 않고 살짝 어긋나고 끊어지게 그려서 여린 느낌으로 표현해 주세요.

04

성숙한

목요일

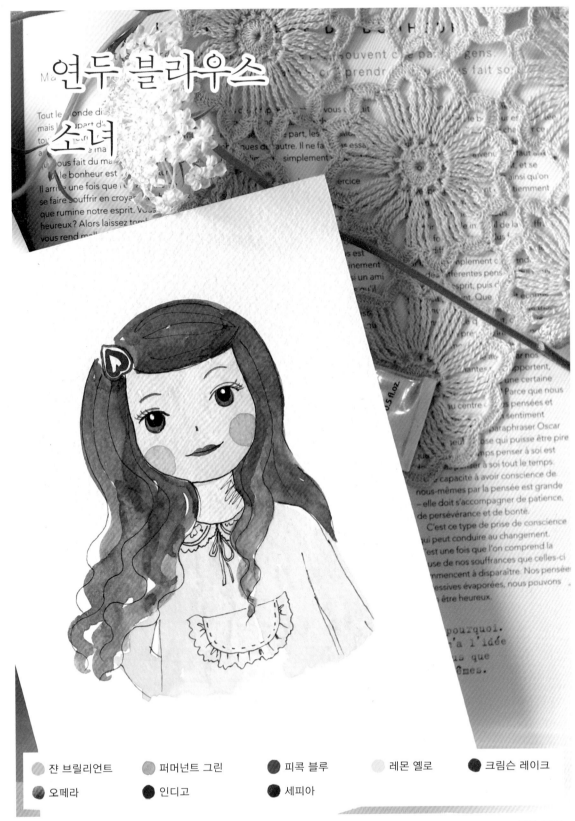

연두 블라우스 소녀

● 쟌 브릴리언트　　● 퍼머넌트 그린　　● 피콕 블루　　● 레몬 옐로　　● 크림슨 레이크

● 오페라　　● 인디고　　● 세피아

도안 256p

116

1

6호 붓으로 살구색(쟌 브릴리언트)에 물을 적당히 섞어서 동그랗게 얼굴을 그려 주세요. 이마는 반듯하게 표현합니다.

2

2호 붓을 이용해 얼굴 왼쪽 위에 자홍색(크림슨 레이크)하트 핀을 그려 줍니다.

3

6호 붓으로 바꾸어 살구색(쟌 브릴리언트)으로 목을 그려 주세요.

4

살구색이 모두 마르면 6호 붓으로 남색(인디고)을 섞어서 길고 풍성한 파마머리를 표현합니다. 이때 왼쪽으로 흩날리는 느낌으로 그려 주세요.

TIP 오른쪽은 어깨선을 동그랗게 남기고 그려요.

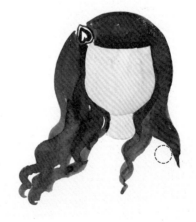

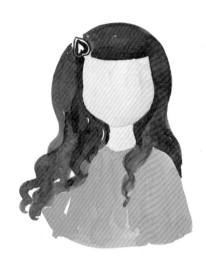

5

머리카락이 모두 마르면 6호 붓으로 연두색(퍼머넌트 그린)과 레몬색(레몬 옐로)을 섞어서 상의를 망토 느낌으로 넓게 그려 줍니다.

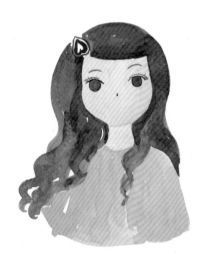

6

2호 붓에 물을 조금만 섞어서 흑갈색(세피아)으로 눈과 코를 그려 주세요. 눈동자 안은 진파란색(피콕 블루)을 묽게 하여 채워 줍니다.

7

눈동자가 완전히 마르면 2호 붓으로 흑갈색(세피아) 동공을 위로 향하게 그려 주세요. 동공이 마른 후 흰색 과슈로 동공 위쪽에 반사광을 찍으면 눈이 완성됩니다.

8

2호 붓으로 자홍색(크림슨 레이크) 입술을 그리고,
4호 붓으로 살구색(쟌 브릴리언트)과 진분홍색(오
페라)을 묽게 섞어서 볼터치를 표현합니다.

9

피그먼트펜으로 자유롭게 얼굴과 머리카락에 라인
을 그려 주세요.

TIP 라인이 물감 영역을 벗어나도 괜찮아요.

10

연둣빛으로 칠해 둔 상의에 피그먼트펜으로 블라
우스의 소매를 그려 주고, 레이스와 프릴, 리본 등
으로 장식하여 완성합니다.

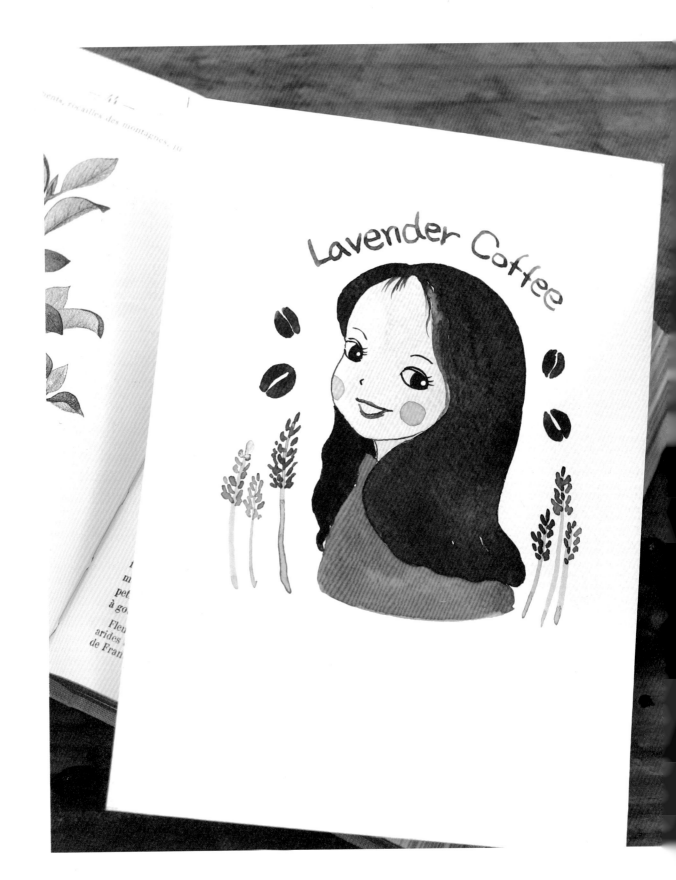

라벤더 커피
소녀

- 쟌 브릴리언트
- 샙 그린
- 올리브 그린
- 크림슨 레이크
- 퍼머넌트 바이올렛
- 오페라
- 반다이크 브라운
- 세피아

도안 256p

1

6호 붓으로 살구색(쟌 브릴리언트)에 물을 적당히 섞어서 뒤를 돌아보는 얼굴을 그려 주세요.

TIP 땅콩 모양으로 그리면 수월해요.

2

얼굴이 다 마르면 6호 붓에 고동색(반다이크 브라운)과 흑갈색(세피아)을 섞어서 풍성한 고동색 머리를 그려 주세요. 2호 붓으로 바꾸어 이마에 잔머리를 표현합니다.

3

6호 붓으로 살구색 목을 길고 가느다랗게 그려 주세요. **TIP** 네크라인은 쇄골 아래로 둥글게 표현합니다.

4

6호 붓으로 자홍색(크림슨 레이크)을 진분홍색(오
페라)에 조금 섞어서 옷을 그려 줍니다. 목 부분은
옷깃이 올라온 느낌으로 표현해요.

5

옷이 마르면, 6호 붓을 이용해 옷과 머리카락 사이
여백을 앞에서 만든 고동색으로 메워 줍니다.

6

2호 붓을 이용해 암록색(샙 그린)과 황록색(올리브 그
린)을 섞어 라벤더 줄기를 가느다랗게 그려 주세요.

7

줄기가 마른 다음, 2호 붓에 청보라색(퍼머넌트 바이올렛)을 묽게 타서 점을 찍듯 라벤더 꽃을 그려 주세요.

TIP 줄기 끝에서 아래로 내려갈수록 꽃을 더 많이 찍어요.

8

같은 방법으로 소녀 양쪽으로 라벤더를 몇 개 더 그려 줍니다.

9

4호 붓을 이용해 고동색(반다이크 브라운)으로 커피콩을 그려 주세요. 반원 2개가 간격을 두고 마주 보게 그리면 됩니다.

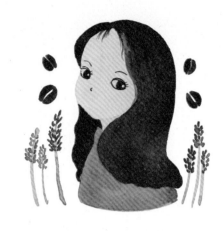

10

2호 붓에 물을 조금만 섞어서 흑갈색(세피아)으로 앞을 향한 눈과 코를 그려 주세요. 눈동자가 완전히 마르면 흰색 과슈로 반사광을 찍어서 눈을 완성합니다.

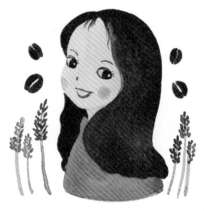

11

2호 붓을 이용해 자홍색(크림슨 레이크)으로 환하게 웃는 입술을 그리고, 4호 붓을 이용해 살구색(쟌 브릴리언트)과 진분홍색(오페라)을 묽게 섞어서 볼터치를 표현합니다.

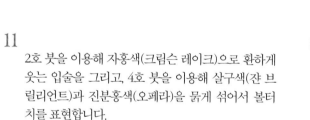

12

2호 붓을 이용해 고동색(반다이크 브라운)으로 라벤더 커피를 영문으로 적고, 피그먼트펜으로 얼굴과 목선을 또렷이 표현하면 라벤더 커피 소녀가 완성됩니다.

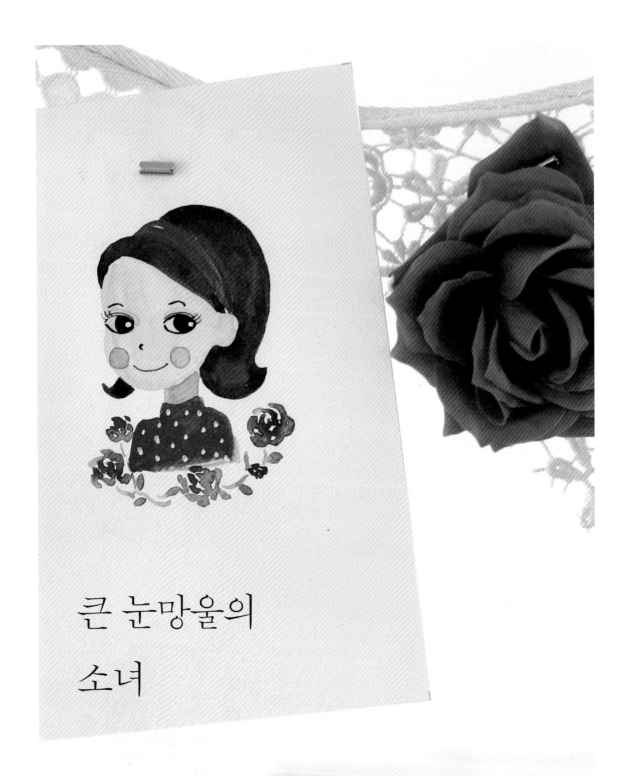

큰 눈망울의
소녀

- 🔵 쟌 브릴리언트
- 🟢 샙 그린
- 🟡 올리브 그린
- 🔴 퍼머넌트 로즈
- 🔴 브라운 레드
- 🔴 크림슨 레이크
- 🟣 오페라
- ⚫ 세피아

도안 257p

1

6호 붓으로 살구색(쟌 브릴리언트)에 물을 적당히 섞어서 살짝 옆으로 돌린 얼굴을 귀와 함께 그려 주세요.

2

6호 붓으로 장밋빛의 빨간색(퍼머넌트 로즈)을 섞어서 이마와 살짝 여백을 두고 헤어밴드를 넓게 그려 줍니다.

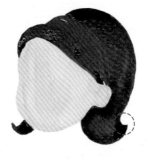

3

피부와 헤어밴드가 모두 마르면, 6호 붓을 이용하여 진한 적갈색(브라운 레드)으로 볼륨감 있는 파마머리를 그려 줍니다.

 TIP 밖으로 뻗는 웨이브로 귀엽게 표현해요.

4

6호 붓에 살구색(쟌 브릴리언트)을 얼굴보다 살짝 더 진하게 섞어서 목을 그려 줍니다.

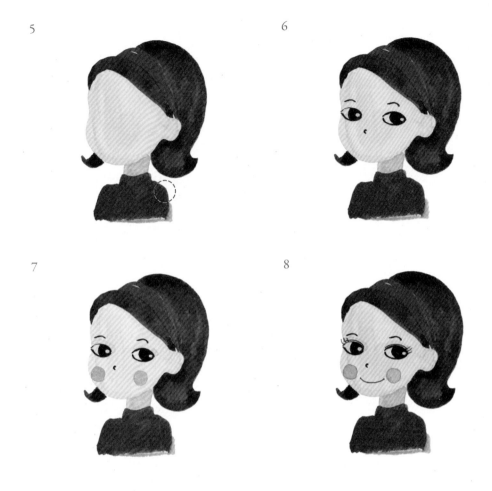

5

물감이 다 마르면, 6호 붓으로 자홍색(크림슨 레이크) 상의를 그려 주세요.

TIP 측면으로 돌린 느낌에 맞춰 어깨를 넓지 않게 표현해요.

6

2호 붓에 물을 조금만 섞어서 흑갈색(세피아)으로 왕방울처럼 큰 눈과 코를 그려 주세요. 눈동자가 완전히 마르면 흰색 과슈로 반사광을 찍어서 눈을 완성합니다.

7

4호 붓으로 살구색(쟌 브릴리언트)과 진분홍색(오페라)을 묽게 섞어서 볼터치와 아이섀도를 표현합니다.

8

피그먼트펜으로 쌍꺼풀 라인과 속눈썹을 그려 주고 빙긋이 웃고 있는 입을 그려 주세요.

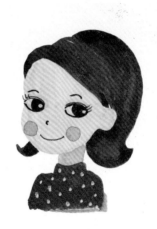

9

2호 붓을 이용하여 흰색 과슈로 옷에 점무늬를 그려 줍니다.

10

4호 붓을 이용하여 자홍색(크림슨 레이크)과 장밋빛의 빨간색(퍼머넌트 로즈)으로 장미꽃을 몇 송이 그려 주세요. 다양한 크기로 그려야 생동감 있어요.

TIP 가운데부터 꽃잎을 둥글게 붙여 나가는 식으로 그려요.

11

2호 붓으로 암록색(샙 그린)과 황록색(올리브 그린)을 섞어서 꽃을 넝쿨처럼 잇고, 중간중간 잎을 그려서 완성합니다.

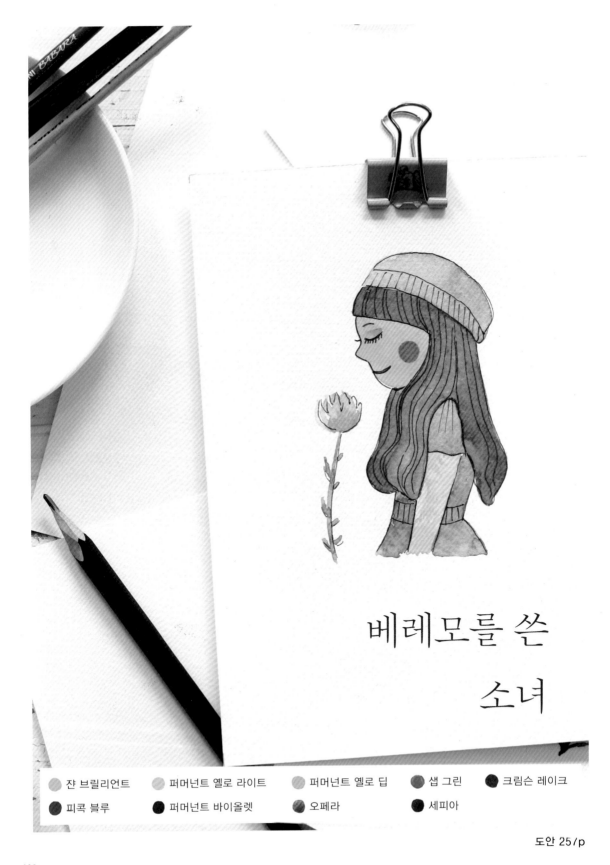

베레모를 쓴

소녀

쟌 브릴리언트	퍼머넌트 옐로 라이트	퍼머넌트 옐로 딥	샙 그린	크림슨 레이크
피콕 블루	퍼머넌트 바이올렛	오페라	세피아	

도안 25/p

1

6호 붓으로 살구색(쟌 브릴리언트)에 물을 적당히 섞어서 옆모습을 그려 주세요. 얼굴이 약간 아래를 향하도록 표현합니다.

2

얼굴이 모두 마르면, 6호 붓으로 밝은 황갈색(번트 시엔나) 머리를 풍성하게 그려 줍니다. 이때 어깨와 팔 부분은 남기고 그려 주세요.

3

머리카락의 물감이 마르면 반대편 머리도 그려 주세요.

TIP 마르고 난 다음에 칠해야 자연스러운 경계선이 생깁니다.

4

6호 붓에 진파란색(피콕 블루)을 연하게 섞어서 베레모 스타일의 모자를 칠해 주세요. 물을 많이 섞으면 연하게 발색됩니다. 같은 색으로 원피스의 소매를 그려 주세요.

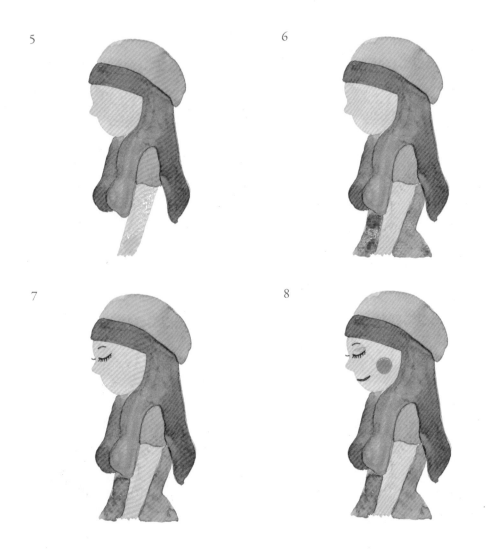

5

물감이 마른 후에 6호 붓을 이용해 살구색(쟌 브릴리언트)으로 팔을 그려 주세요.

6

팔이 모두 마르면 다시 진파란색(피콕 블루)으로 바꾸어 원피스의 나머지 부분을 완성합니다.

7

2호 붓에 물을 조금만 섞어서 흑갈색(세피아)으로 눈썹과 감은 눈을 그려 주세요.

8

2호 붓을 이용해 빨간색(피그먼트 로즈)으로 환하게 웃는 입술을 그리고, 4호 붓으로 바꾼 후 살구색 (쟌 브릴리언트)과 진분홍색(오페리)을 묽게 섞어서 볼터치와 아이섀도를 표현합니다.

9

4호 붓에 밝은 노란색(퍼머넌트 옐로 라이트)을 섞
어서 둥근 국화꽃을 그려 줍니다. 노란 물감이 마르
기 전에 4호 붓에 감귤색(퍼머넌트 옐로 오렌지)을
섞어서 꽃 아래에 살짝 명암을 주세요.

10

4호 붓으로 암록색(샙 그린)과 황록색(올리브 그린)
을 섞어서 줄기와 잎을 그려 줍니다.

11

피그먼트펜으로 라인을 그려서 파란 베레모 소녀
를 완성합니다.

TIP 맑은 느낌을 내려면 피그먼트펜을 생략하세요.

푸른 꽃
소녀

- 🔵 쟌 브릴리언트
- 🟡 퍼머넌트 옐로 라이트
- 🟡 퍼머넌트 옐로 딥
- 🟢 샙 그린
- 🔴 크림슨 레이크
- 🔵 피콕 블루
- 🟣 퍼머넌트 바이올렛
- 🔵 오페라
- ⚫ 세피아

도안 258p

1

6호 붓으로 살구색(쟌 브릴리언트)에 물을 적당히 섞어서 턱이 갸름한 얼굴을 그려 주세요. 이때 얼굴 은 왼쪽으로 살짝 기울여서 그리고, 이마는 가운데 가르마 모양으로 표현합니다.

2

얼굴이 다 마르면 6호 붓으로 진파란색(피콕 블루)을 묽게 타서 오른쪽에 푸른 꽃을 커다랗게 그려 줍니다.

3

6호 붓으로 살구색 목을 길고 가느다랗게 그려 주 세요. **TIP** 네크라인은 쇄골 아래로 둥글게 표현합니다.

4

물감이 모두 마르면 6호 붓에 밝은 노란색(퍼머넌트 옐로 라이트)을 섞어서 어깨 아래까지 내려오는 긴 머리를 그려 주세요. **TIP** 어깨를 둥글게 표현합니다.

5

물감이 마르기 전에 같은 붓에 노란색(퍼머넌트 옐로 딥)을 섞어서 목 옆부분과 정수리 부분에 음영을 살짝 넣어 주세요.

6

2호 붓으로 자홍색(크림슨 레이크) 목걸이를 그려 주세요. 물의 양을 적게 해야 번지지 않아요.

7

6호 붓으로 진파란색(피콕 블루)을 묽게 섞어서 상의를 칠해 주세요.

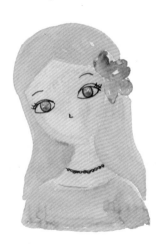

8

2호 붓에 물을 조금만 섞어서 흑갈색(세피아)으로 눈과 코를 그려 주세요. 눈동자 안은 진파란색(피콕 블루)을 묽게 하여 채워 줍니다.

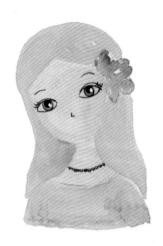

9

눈동자가 완전히 마르면 2호 붓으로 흑갈색(세피아) 동공을 그려 주세요. 동공이 마른 후 흰색 과슈로 반사광을 찍으면 눈이 완성됩니다.

10

2호 붓을 이용해 자홍색(크림슨 레이크)으로 작고 도톰한 입술을 그리고, 4호 붓으로 살구색(쟌 브릴리언트)과 진분홍색(오페라)을 묽게 섞어서 볼터치를 표현합니다.

TIP 입술이 마르면 피그먼트펜으로 입술 가운데 라인을 그려요.

11

흰색 과슈로 네크라인에 점을 찍어 무늬를 그려 주세요.

12

소녀 주위로 4호 붓을 이용해 청보라색(퍼머넌트 바이올렛) 꽃과 암록색(샙 그린) 줄기를 그려 줍니다. 마지막으로 피그먼트펜으로 라인을 그려서 푸른 꽃 소녀를 완성합니다.

TIP 물감과 피그먼트펜 라인 사이에 여백을 두어서 입체감 있게 표현해요.

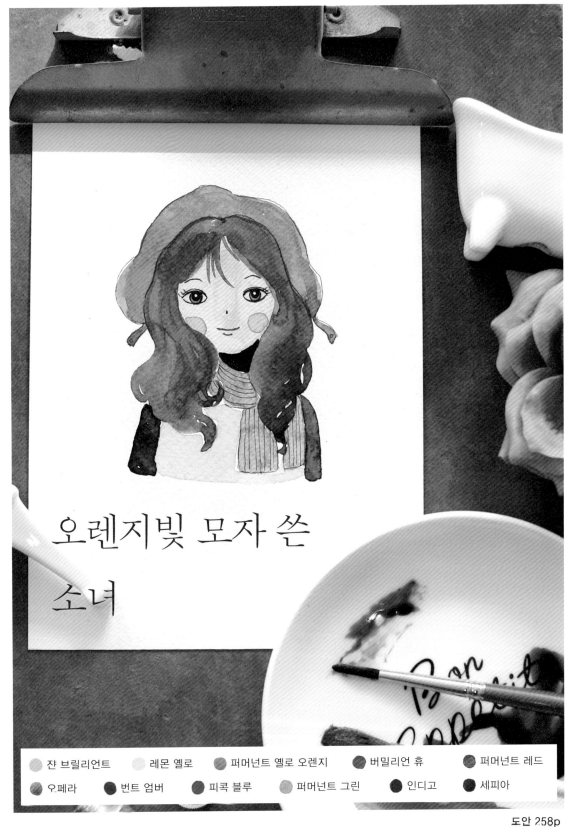

오렌지빛 모자 쓴 소녀

● 쟌 브릴리언트　　● 레몬 옐로　　● 퍼머넌트 옐로 오렌지　　● 버밀리언 휴　　● 퍼머넌트 레드

● 오페라　　● 번트 엄버　　● 피콕 블루　　● 퍼머넌트 그린　　● 인디고　　● 세피아

도안 258p

1

6호 붓으로 살구색(쟌 브릴리언트)에 물을 적당히 섞어서 둥근 얼굴형을 그려 주세요. 이마는 가운데 가르마 모양으로 표현합니다.

2

물감이 모두 마르면 6호 붓에 진갈색(번트 엄버)을 섞어서 풍성한 파마머리를 그려 주세요.

TIP 이마 부분에 잔머리까지 자연스럽게 표현해요.

3

물감이 모두 마른 후, 6호 붓으로 감귤색(퍼머넌트 옐로 오렌지)에 주홍색(버밀리언 휴)을 조금 섞어서 챙이 넓은 모자를 그려 주세요.

TIP 모자 끈도 같이 그려요.

4

4호 붓에 남색(인디고)을 진하게 발색하여 턱까지 올라오는 상의를 비스듬하게 살짝만 그려 줍니다.

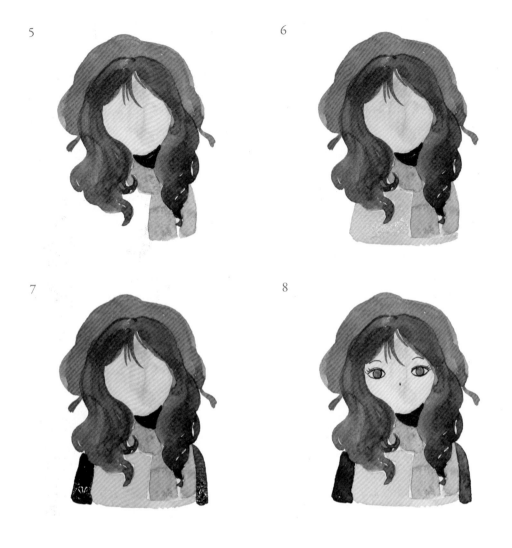

5

상의를 칠한 물감이 마르면 6호 붓으로 진파란색(피콕 블루)을 묽게 타서 목도리를 그려 주세요.

6

목도리 부분이 마른 후, 6호 붓으로 연두색(퍼머넌트 그린)과 레몬색(레몬 옐로)을 섞어서 조끼를 칠해 주세요.

7

조끼가 완전히 마르면, 남색 상의를 칠한 4호 붓으로 소매를 칠하여 상의를 마무리합니다.

8

2호 붓에 물을 조금만 섞어서 흑갈색(세피아)으로 눈과 코를 그려 주세요. 눈동자 안은 진파란색(피콕 블루)을 묽게 하여 채워 줍니다.

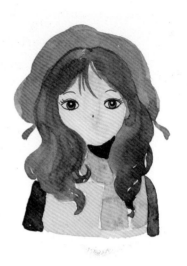

9

눈동자가 완전히 마르면 2호 붓으로 흑갈색(세피아) 동공을 그려 주세요. 동공이 마른 후 흰색 과슈로 반사광을 찍으면 눈이 완성됩니다.

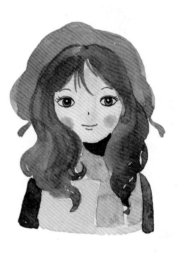

10

2호 붓을 이용해 빨간색(퍼머넌트 레드)으로 웃고 있는 입술을 그리고, 4호 붓으로 살구색(쟌 브릴리언트)과 진분홍색(오페라)을 묽게 섞어서 볼터치를 표현합니다.

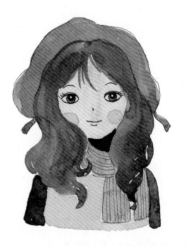

11

피그먼트펜으로 목도리의 골지 라인과 모자의 외곽선을 그려서 완성합니다.

동백

퍼머넌트 옐로 라이트　퍼머넌트 옐로 오렌지　퍼머넌트 레드　버밀리언 휴　크림슨 레이크

번트 엄버　샙 그린　올리브 그린　피콕 블루

144

1

4호 붓을 이용해 밝은 노란색(퍼머넌트 옐로 라이트)으로 수술을 그려 주세요. 동그랗게 칠하지 않고 가는 수술들이 모인 느낌으로 표현합니다.

2

물감이 마르기 전에 감귤색(퍼머넌트 옐로 오렌지)을 콕콕 찍어서 명암을 주세요.

3

물감이 모두 마르면, 6호 붓을 이용해 빨간색(퍼머넌트 레드)으로 둥근 꽃잎을 그려 주세요.

TIP 꽃잎 외곽으로 물감이 모이게 하여 자연스럽게 명암을 표현해요.

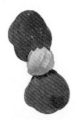

4

반대편에도 둥글게 꽃잎을 그려 주세요. 물감이 마르기 전에 2호 붓으로 자홍색(크림슨 레이크)과 진갈색(번트 엄버)을 섞어서 명암을 주세요.

5

6

7

8

5

물감이 마르고 나면 빨간색 꽃잎을 한 장 더 그려 주세요. 꽃잎이 겹치는 부분에는 앞에서처럼 명암을 주어 입체적으로 표현합니다.

6

같은 방법으로 꽃잎을 한 장씩 그려 줍니다. 이때 겹치는 꽃잎은 물감이 마른 후 그려서 자연스러운 경계선을 표현합니다. **TIP** 물감 농도를 조금씩 달리하여 입체감을 살려요.

7

4호 붓으로 진갈색(번트 엄버)과 암록색(샙 그린)을 섞어서 줄기를 그려 주세요.

8

4호 붓으로 암록색(샙 그린)과 황록색(올리브 그린)을 섞어 잎사귀를 하나 그려 주세요. 잎사귀 색에 진파란색(피콕 블루)을 살짝 섞어서 아랫부분에 음영을 표현합니다.

9

꽃 주위에 잎을 더 그려 줍니다. 암록색(샙 그린)과
황록색(올리브 그린)을 섞은 기본색에 빨간색(퍼머
넌트 레드)이나 진파란색(피콕 블루)을 더 섞어서
명암을 표현해요.

10

4호 붓으로 빨간색(퍼머넌트 레드)과 주홍색(버밀리
언 휴)을 섞어 꽃봉오리를 그려 주세요.

11

봉오리의 줄기와 잎을 그려서 동백꽃을 완성합니다.

05

활기찬

금요일

풍선껌

소녀

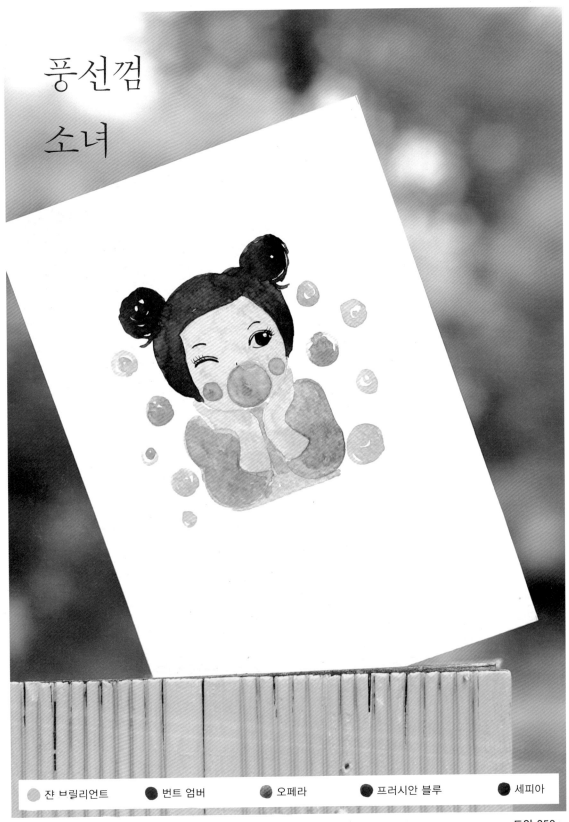

잔 브릴리언트　　번트 엄버　　오페라　　프러시안 블루　　세피아

1

6호 붓으로 진분홍색(오페라)에 살구색(쟌 브릴리언트)을 약간 섞어서 분홍색을 만든 후 작은 원을 하나 그려 줍니다.

2

분홍색 풍선이 다 마른 후, 6호 붓으로 살구색(쟌 브릴리언트)에 물을 적당히 섞어서 풍선 주위로 둥근 얼굴을 만들어 주세요. 오른쪽 가르마를 표현할 수 있도록 이마를 비스듬하게 표현해요.

TIP 풍선과 얼굴의 아랫부분을 맞춰 주세요.

3

얼굴이 다 마르면, 양쪽으로 턱을 괴고 있는 듯한 모습의 손을 살구색(쟌 브릴리언트)으로 그려 주세요.

4

손이 다 마른 후, 6호 붓으로 진갈색(번트 엄버) 머리를 둥글게 칠해 줍니다.

5

같은 붓으로 양 갈래로 말아 올린 머리를 그려 줍니다. 둥글게 돌리며 여백 있게 그려야 자연스러워요.

TIP 말아 올린 머리 아래 뻗친 머리까지 표현합니다.

6

6호 붓으로 감청색(프러시안 블루)을 묽게 발색한 후, 옷을 칠해 주세요. 전체를 칠하여 마른 후, 팔 부분만 한 번 더 칠하여 자연스러운 명암을 표현합니다.

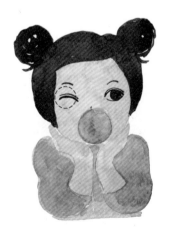

7

2호 붓에 물을 조금만 섞어서 흑갈색(세피아)으로 윙크하고 있는 눈과 코를 그려 주세요. 눈동자 안은 진갈색(번트 엄버)으로 채워 줍니다.

TIP 감은 눈을 아래로 그려야 윙크하는 느낌이 살아나요.

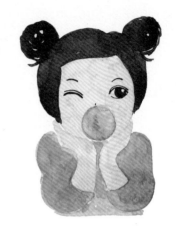

8

눈동자가 완전히 마르면 2호 붓으로 흑갈색(세피아) 동공을 그려 주세요. 동공이 마른 후 흰색 과슈로 반사광을 찍으면 눈이 완성됩니다.

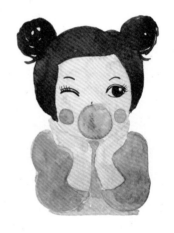

9

4호 붓으로 살구색(쟌 브릴리언트)과 진분홍색(오페라)을 묽게 섞어서 볼터치를 표현합니다. 피그먼트펜으로 속눈썹도 그려 주세요.

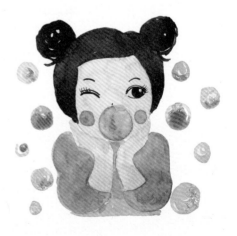

10

6호 붓으로 진분홍색(오페라)을 묽게 섞어서 동글동글 물방울들을 그리면 풍선껌 소녀가 완성됩니다.

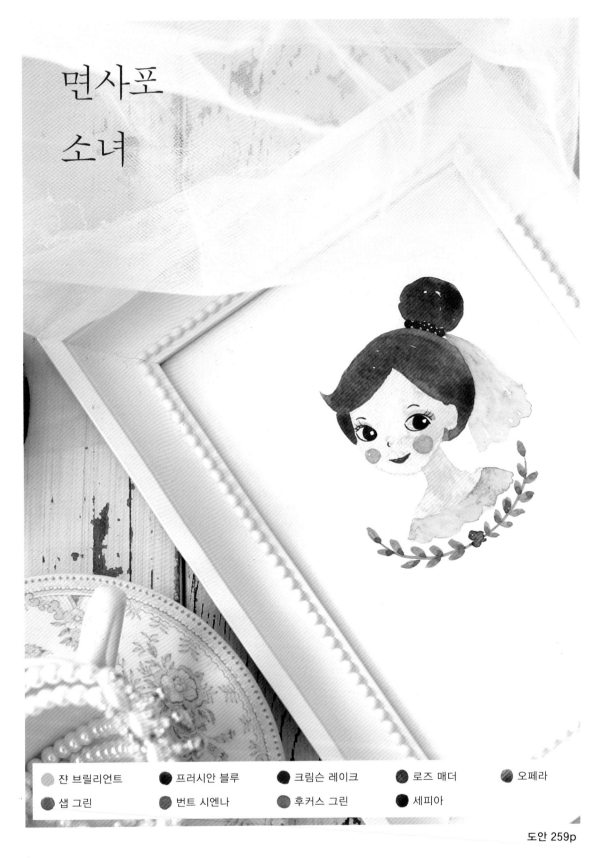

면사포
소녀

도안 259p

1 6호 붓으로 살구색(쟌 브릴리언트)에 물을 적당히 섞어서 약간 갸우뚱한 얼굴과 귀를 그려 주세요.

2 얼굴이 다 마르면, 6호 붓에 밝은 황갈색(번트 시엔나)을 섞어서 준비합니다. 살짝 웨이브가 들어간 앞머리를 먼저 표현한 다음, 전체적으로 둥글게 머리를 그려 주세요.

TIP 양쪽 귀 옆으로 물감이 모이게 하여 명암을 표현해요.

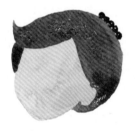

3 정수리 부분에 물감이 마르면 2호 붓에 물을 조금만 섞어서 자홍색(크림슨 레이크) 구슬 머리끈을 그려 주세요. 이때 물의 양을 적게 해야 번지지 않아요.

4 다시 6호 붓을 원으로 돌리면서 둥글게 말아 올린 머리를 마무리합니다.

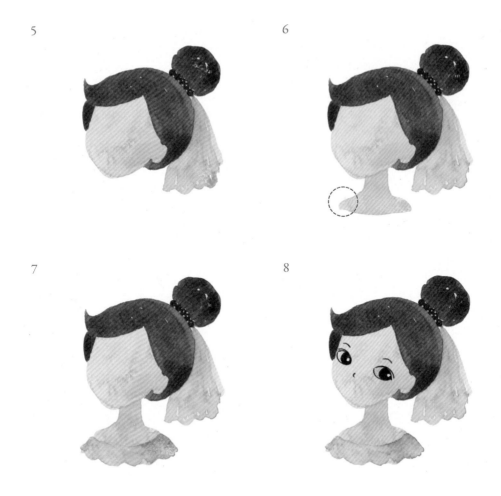

5

6호 붓에 감청색(프러시안 블루)을 묽게 섞어서 면사포 모양의 레이스를 머리 아래로 그려 주세요. 머리와 닿는 부분은 살짝 명암을 주면 좋아요.

6

6호 붓에 살구색(쟌 브릴리언트)을 다시 섞어서 목과 어깨를 칠해 줍니다.

TIP 어깨를 넓지 않게 그려 주세요.

7

어깨 부분이 마른 후, 면사포와 같은 색으로 상의를 그려 주세요.

8

2호 붓에 물을 조금만 섞어서 흑갈색(세피아)으로 오른쪽으로 향한 눈과 작은 코를 그려 주세요. 눈동자가 완전히 마르면 흰색 과슈로 반사광을 찍어서 눈을 완성합니다.

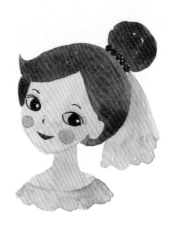

9

2호 붓을 이용해 암적색(로즈 매더)으로 입꼬리가
올라간 입술을 그리고, 4호 붓으로 살구색(쟌 브릴
리언트)과 진분홍색(오페라)을 묽게 섞어서 볼터치
와 아이섀도를 표현합니다. 아이섀도는 물을 한 번
더 섞어서 연하게 칠해 주세요.

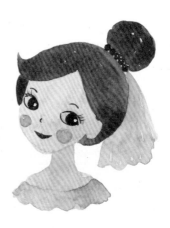

10

피그먼트펜으로 속눈썹을 그려 주세요.

11

4호 붓으로 암록색(샘 그린)과 초록색(후커스 그린)
을 섞어서 둥글게 줄기와 나뭇잎을 그린 다음, 중간
에 암적색(로즈 매더) 꽃을 그려서 면사포 소녀를 완
성합니다.

빨강 머리 소녀

잔 브릴리언트

레몬 옐로

퍼머넌트 그린

로즈 매더

오페라

퍼머넌트 바이올렛

번트 시엔나

세피아

도안 260p

1

2

3

4

1

6호 붓으로 살구색(쟌 브릴리언트)에 물을 적당히 섞어서 둥근 얼굴형을 그려 주세요. 이마 부분은 가운데 가르마로 세모나게 표현합니다.

2

얼굴이 마르면 4호 붓으로 연두색(퍼머넌트 그린)과 레몬색(레몬 옐로)을 섞어서 얼굴 왼쪽에 큰 꽃을 그려 주세요.

3

꽃이 모두 마르면 6호 붓으로 암적색(로즈 매더) 머리를 동그랗게 그려 줍니다. 그 아래로 동글동글 도너츠 모양의 원을 점점 작게 그려서 땋은 머리를 표현합니다.

4

6호 붓에 살구색(쟌 브릴리언트)을 다시 섞어서 둥근 네크라인으로 목을 그려 주세요.

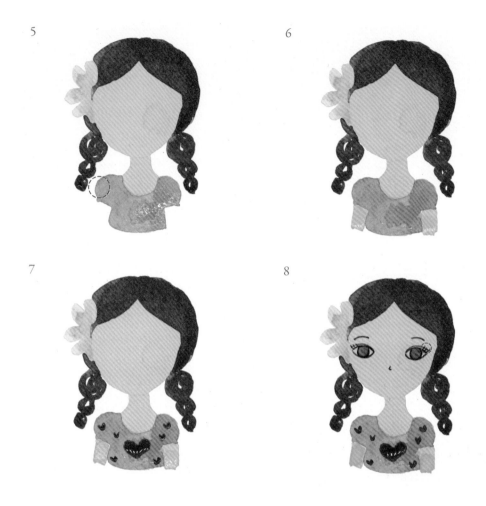

5

목이 완전히 마른 후, 6호 붓으로 진분홍색(오페라)과 살구색(쟌 브릴리언트)을 섞어서 분홍색 상의를 그려 주세요. **TIP** 소매는 퍼프로 둥글게 표현해요.

6

블라우스가 마르면, 소매 아래로 살구색(쟌 브릴리언트) 팔을 그려 줍니다.

7

4호 붓을 이용해 옷 중앙에 암적색(로즈 매더)으로 하트 무늬를 크게 그려 주세요. 2호 붓으로 바꾸어 작은 하트를 군데군데 그려 줍니다.

8

2호 붓에 물을 조금만 섞어서 흑갈색(세피아)으로 눈과 코를 그려 주세요. 눈동자 안은 밝은 황갈색 (번트 시엔나)으로 채워 줍니다. **TIP** 속눈썹을 얇게 그리기 어렵다면 피그먼트펜으로 그려요.

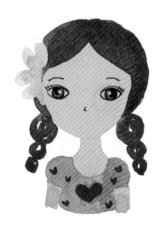

9

눈동자가 완전히 마르면 2호 붓으로 흑갈색(세피아) 동공을 그려 주세요. 동공이 마른 후 흰색 과슈로 반사광을 찍으면 눈이 완성됩니다.

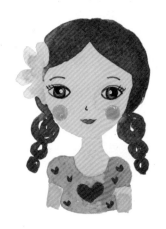

10

2호 붓을 이용해 암적색(로즈 매더)으로 입꼬리가 올라간 입술을 그리고, 4호 붓으로 살구색(쟌 브릴리언트)과 진분홍색(오페라)을 묽게 섞어서 볼터치를 표현합니다.

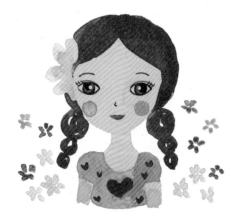

11

2호 붓으로 연두색(퍼머넌트 그린)과 레몬색(레몬옐로)을 섞어 작은 꽃들을 그려 주세요. 진분홍색(오페라)과 청보라색(퍼머넌트 바이올렛)을 섞은 색으로 작은 꽃들을 몇 개 더 어우러지게 그려서 마무리합니다.

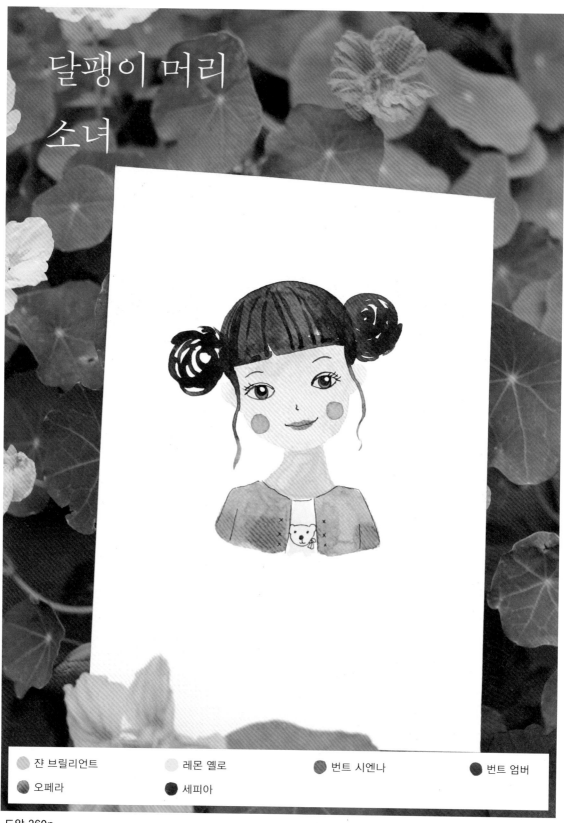

달팽이 머리
소녀

| 쟌 브릴리언트 | 레몬 옐로 | 번트 시엔나 | 번트 엄버 |
| 오페라 | 세피아 | | |

도안 260p

1

2

3

4
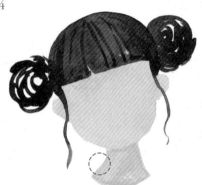

1

6호 붓으로 살구색(쟌 브릴리언트)에 물을 적당히 섞어서 왼쪽으로 약간 갸우뚱한 둥근 얼굴을 그려 주세요. 이마는 일자 앞머리로 표현합니다.

2

얼굴이 다 마른 다음, 6호 붓으로 진갈색(번트 엄버) 앞머리를 그린 다음, 귀 앞으로 흘러내리는 애교 머리를 그려 주세요.

3

같은 붓으로 양쪽으로 말아 올린 머리를 원을 그리면서 여백 있게 그려 주세요. 그런 다음, 앞머리에 가는 선을 그려서 입체감 있게 표현합니다.

4

다시 살구색(쟌 브릴리언트)으로 바꾸어 목을 그려 줍니다.

TIP 갸우뚱한 얼굴에 맞춰 왼쪽으로 구부린 모양으로 표현해요.

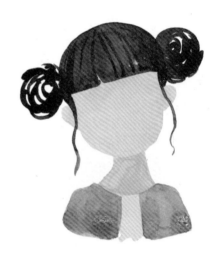

5

목이 다 마르면, 6호 붓으로 진분홍색(오페라)을 묽게 발색하여 가디건을 그려 주세요.

TIP 가운데 티셔츠 부분은 남겨 둡니다.

6

가디건이 다 마른 다음, 4호 붓으로 가디건 사이로 레몬색(레몬 옐로) 티셔츠를 칠합니다.

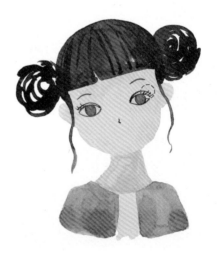

7

2호 붓에 물을 조금만 섞어서 흑갈색(세피아)으로 눈과 코를 그려 주세요. 눈동자 안은 밝은 황갈색(번트 시엔나)으로 채워 줍니다.

TIP 속눈썹을 얇게 그리기 어렵다면 피그먼트펜으로 그려요.

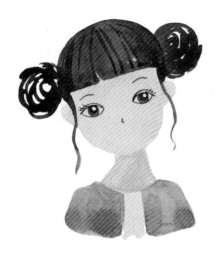

8

눈동자가 완전히 마르면 2호 붓으로 흑갈색(세피아) 동공을 그려 주세요. 동공이 마른 후 흰색 과슈로 반사광을 찍으면 눈이 완성됩니다.

9

2호 붓을 이용해 진분홍색(오페라)에 살구색(쟌 브릴리언트)을 살짝 섞어서 입술을 그리고, 4호 붓으로 살구색(쟌 브릴리언트)과 진분홍색(오페라)을 묽게 섞어서 볼터치를 표현합니다.

10

피그먼트펜으로 입술 가운데 라인을 웃는 모양으로 그리고, 옷의 외곽선을 그려 주면 달팽이 머리 소녀가 완성됩니다.

TIP 티셔츠에 귀여운 캐릭터도 표현해 보세요.

연보라 원피스
소녀

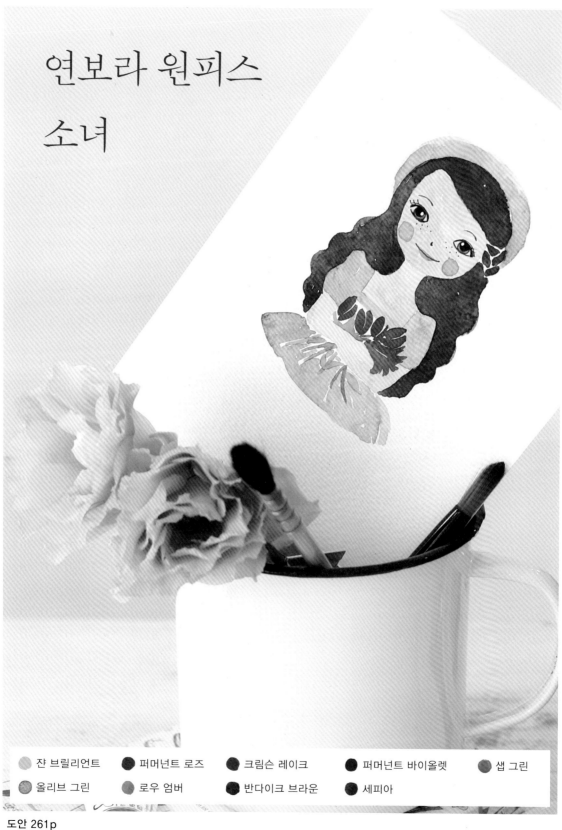

| ● 쟌 브릴리언트 | ● 퍼머넌트 로즈 | ● 크림슨 레이크 | ● 퍼머넌트 바이올렛 | ● 샙 그린 |
| ● 올리브 그린 | ● 로우 엄버 | ● 반다이크 브라운 | ● 세피아 | |

도안 261p

1

6호 붓으로 살구색(쟌 브릴리언트)에 물을 적당히
섞어서 왼쪽 가르마로 얼굴을 그려 주세요.

2

얼굴이 다 마른 다음, 같은 붓을 이용해 사각 네크
라인 모양으로 목을 그려 주세요.

3

물감이 다 마르면, 6호 붓으로 청보라색(퍼머넌트
바이올렛)을 묽게 타서 어깨에 볼륨이 있는 원피스
상의를 그려 주세요.

TIP 가슴 부분에 꽃을 그릴 수 있도록 비워 두세요.

4

소매가 마르면, 6호 붓으로 살구색(쟌 브릴리언트)
을 섞어서 팔짱 끼고 있는 모습을 그려 주세요.

TIP 한쪽 팔을 그려서 마른 다음, 반대쪽 팔을 그리면 자연스럽게
경계선이 만들어져요.

5

물감이 완전히 마르면 4호 붓으로 빨간색(퍼머넌
트 로즈)과 자홍색(크림슨 레이크)을 섞어서 가슴
앞으로 튤립과 나리꽃 모양의 꽃을 그려 줍니다.

6

꽃이 마른 후, 4호 붓으로 암록색(샙 그린)과 황록색
(올리브 그린)을 섞어서 줄기와 잎을 그려 주세요.

7

물감이 마르면, 상의와 같은 색으로 풍성하게 퍼진 치마를 그려 주세요.

8

6호 붓으로 고동색(반다이크 브라운) 머리카락을 긴 파마머리 모양으로 그려 주세요.

TIP 오른쪽 관자놀이 부분은 살짝 땋은 모양으로 표현해요.

9

2호 붓에 물을 조금만 섞어서 흑갈색(세피아)으로 눈과 코를 그려 주세요. 눈동자 안은 황갈색(로우 엄버)으로 채워 줍니다.

10

눈동자가 완전히 마르면 2호 붓으로 흑갈색(세피아) 동공을 그려 주세요. 동공이 마른 후 흰색 과슈로 반사광을 찍으면 눈이 완성됩니다.

11

2호 붓으로 진분홍색(오페라)과 살구색(쟌 브릴리언트)을 섞어서 입술을 그리고, 4호 붓으로 묽게 하여 볼터치를 표현합니다.

12

피그먼트펜으로 속눈썹과 주근깨, 입술 가운데 라인를 그려 주세요. 원피스와 같은 색으로 모자를 칠하여 마무리합니다.

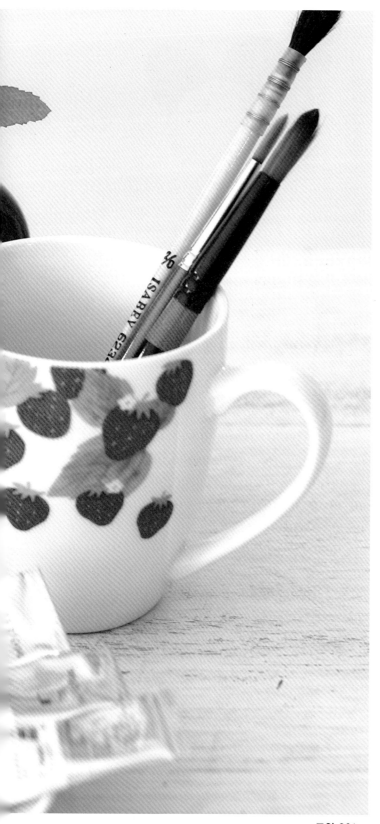

리본 머리띠
소녀

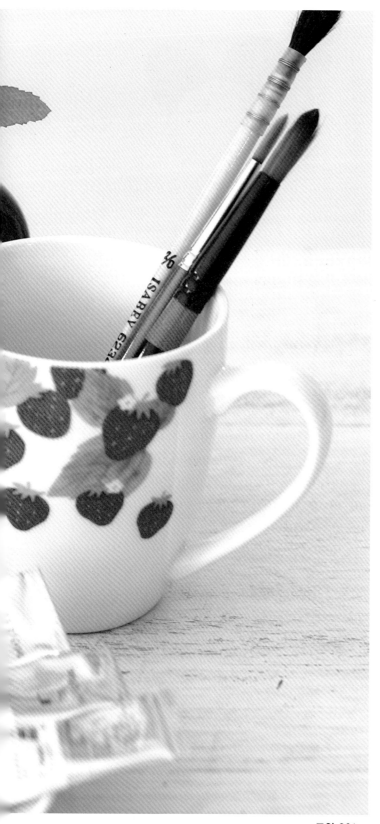

- 🔵 쟌 브릴리언트
- 🔴 퍼머넌트 로즈
- 🔴 오페라
- 🟢 샙 그린
- 🟢 올리브 그린
- 🔴 번트 엄버
- ⚫ 세룰리안 블루 휴
- ⚫ 세피아

도안 261p

1

2

3

4

1

6호 붓으로 살구색(쟌 브릴리언트)에 물을 적당히 섞어서 둥근 얼굴을 그려 주세요.

TIP 이마를 살짝 나오게 표현하여 입체감을 살려요.

2

6호 붓으로 장밋빛의 빨간색(퍼머넌트 로즈)을 섞어서 얼굴에서 조금 떨어진 부분에 커다란 리본 머리띠를 그려 주세요.

3

살구색(쟌 브릴리언트)으로 색을 바꾸어 목을 그려 주세요.

4

4호 붓으로 암록색(샙 그린)과 황록색(올리브 그린)을 섞은 다음, 가슴 부근에 호랑가시나무 잎 모양을 마주 보게 그려 주세요.

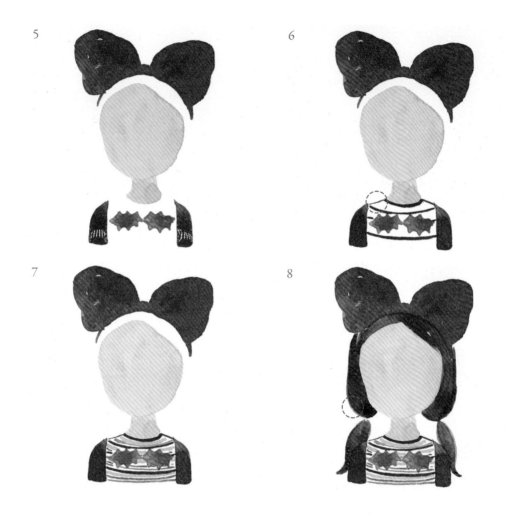

5

6호 붓을 이용해 머리띠와 같은 색으로 양쪽 소매를 그려 주세요.

6

소매가 마르면, 2호 붓을 이용해 맑은 파란색(세룰리안 블루 휴)으로 간격을 두고 줄무늬를 그려 주세요. 물을 적게 해야 다음 단계의 줄무늬를 그릴 때 번지지 않아요. **TIP** 네크라인과 어깨 라인까지 표현해요.

7

2호 붓으로 앞의 줄무늬 사이로 암록색(샙 그린), 장밋빛의 빨간색(퍼머넌트 로즈) 순으로 줄무늬를 더 그려 주세요.

8

6호 붓으로 진갈색(번트 엄버)을 섞어서 양 갈래로 내려 묶은 머리를 그려 주세요.
TIP 묶은 윗부분은 약간 볼록하게 표현해요.

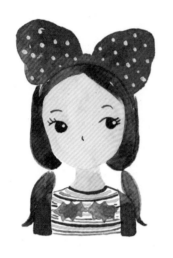

9

2호 붓에 물을 조금만 섞어서 흑갈색(세피아)으로 오른쪽으로 향한 눈과 코를 그려 주세요. 눈동자가 마른 후 흰색 과슈로 반사광을 찍으면 눈이 완성됩니다.

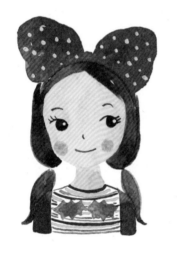

10

2호 붓을 이용해 장밋빛의 빨간색(퍼머넌트 로즈)으로 미소 짓는 입술 라인을 그리고, 4호 붓으로 살구색(쟌 브릴리언트)과 진분홍색(오페라)을 묽게 섞어서 볼터치를 표현합니다.

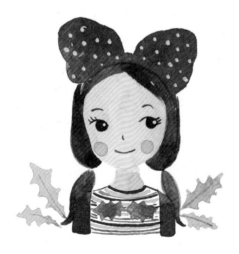

11

4호 붓으로 암록색(샙 그린)과 황록색(올리브 그린)을 섞어서 소녀 양쪽으로 호랑가시나무 잎을 그려 주세요. 잎이 마른 다음, 2호 붓을 이용해 잎맥을 그리면 완성됩니다.

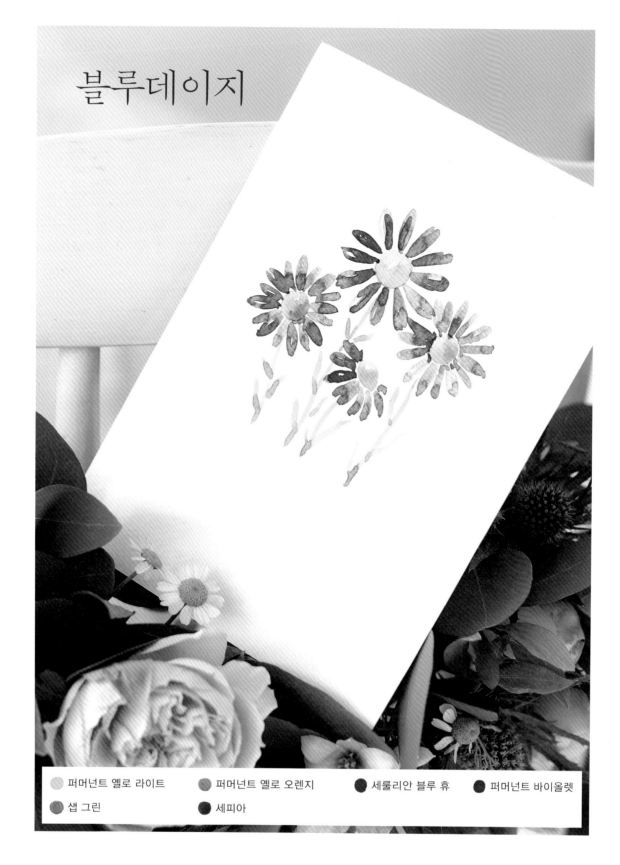

블루데이지

1 2

3 4

1

4호 붓을 이용해 밝은 노란색(퍼머넌트 옐로 라이트)으로 작은 원을 그려 주세요. 약간 여백을 남기고 그려 주면 더 좋아요.

2

물감이 마르기 전에 감귤색(퍼머넌트 옐로 오렌지)으로 명암을 살짝 넣어 주세요.

TIP 명암을 줄 때는 물을 조금만 섞어서 표현해요.

3

수술이 완전히 마른 다음, 4호 붓으로 맑은 파란색(세룰리안 블루 휴)과 청보라색(퍼머넌트 바이올렛)을 섞어서 꽃잎을 길게 그려 줍니다. 이때도 살짝 여백을 남기고 칠해야 자연스러워요.

4

노란 수술 주위로 꽃잎을 계속해서 그려서 꽃 하나를 완성합니다.

TIP 먼서 사방의 꽃잎을 그린 다음, 중간 꽃잎을 채워 넣는 것이 더 편해요.

5

같은 방법으로 양옆에 꽃을 하나씩 더 그려 주세요. 수술을 그릴 때 꽃잎 그릴 공간을 가늠하여 다른 꽃에 너무 가깝지 않게 그려 줍니다.

6

반원 모양의 노란 수술을 그려서 위로 향한 꽃을 표현해요.
TIP 반원 뒤로 갈수록 꽃잎이 작아지게 그려요.

7

2호 붓으로 암록색(샙 그린)에 흑갈색(세피아)을 살짝 섞은 다음, 줄기를 위에서부터 아래로 길게 그려 줍니다.

8

같은 붓으로 길고 가는 잎사귀들을 그려 주세요. 붓을 세워서 그리기 시작해서 점점 눌러주면 자연스럽게 표현됩니다.

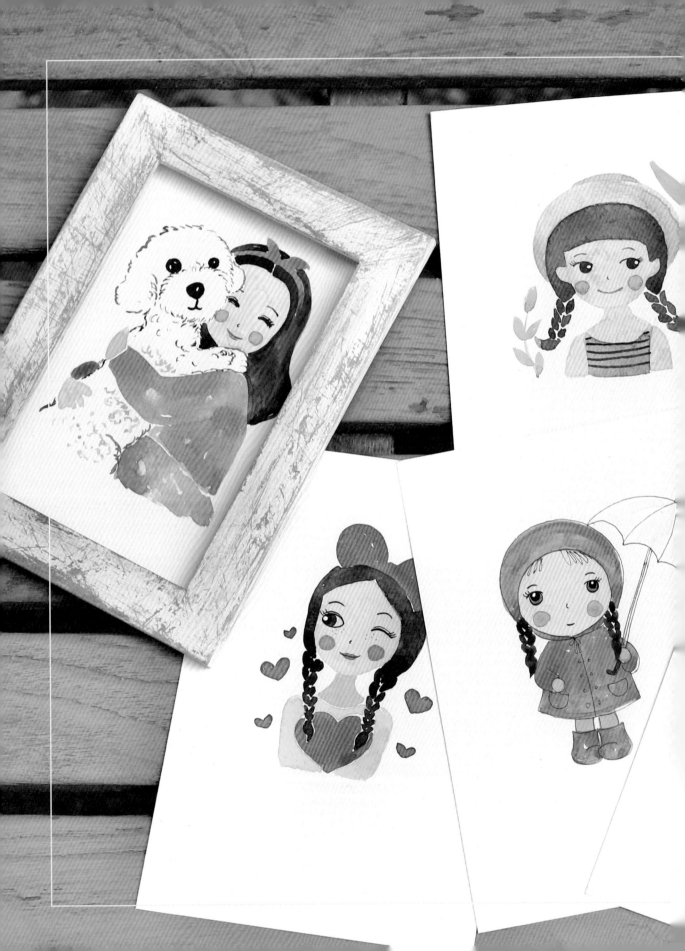

06

신나는

토요일

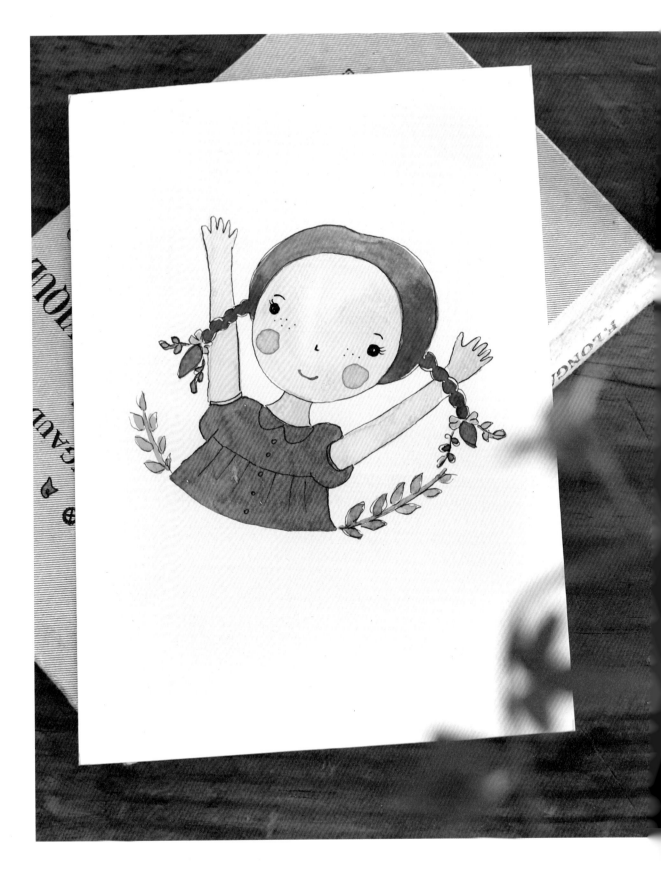

만세 부르는 소녀

도안 262p

- 🟢 쟌 브릴리언트
- 🟡 퍼머넌트 옐로 라이트
- 🟢 샙 그린
- 🔵 피콕 블루
- 🔴 버밀리언 휴
- 🔴 퍼머넌트 레드
- 🔴 오페라
- ⚫ 세피아

1

6호 붓으로 살구색(쟌 브릴리언트)에 물을 적당히 섞어서 동그란 얼굴을 그려 주세요.

2

얼굴이 다 마르면, 6호 붓으로 진파란색(피콕 블루)을 진하지 않게 섞어서 둥글게 머리를 그려 주세요. 그런 다음, 톡톡 점을 찍어서 양 갈래로 땋은 머리를 표현합니다.

TIP 오른쪽으로 기울어진 모습이 되도록 머리 위치를 잡아요. 종이를 살짝 회전하여 그려도 좋아요.

3

살구색(쟌 브릴리언트)으로 다시 바꿔서 목을 그려 주세요. 머리가 완전히 마른 후, 만세 부르는 듯한 두 팔을 표현합니다. **TIP** 손바닥을 쫙 편 모습으로 그려요.

4

2호 붓을 이용해 밝은 노란색(퍼머넌트 옐로 라이트)으로 작은 리본을 그린 다음, 암록색(샙 그린)으로 색을 바꾸어 줄기와 잎을 그려 주세요.

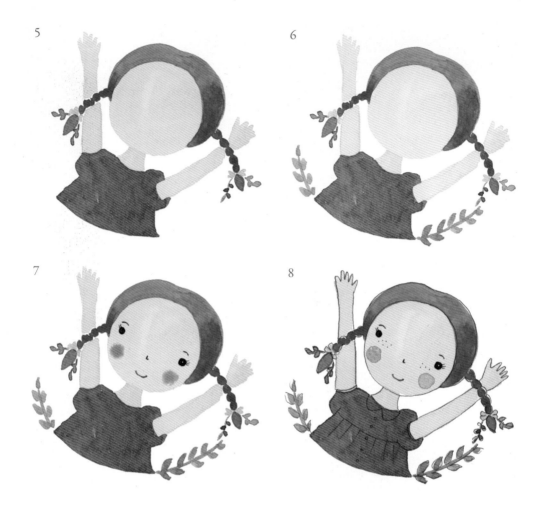

5

팔이 다 마른 다음, 6호 붓으로 주홍색(버밀리언 휴) 상의를 그려 주세요. 소매는 약간 볼륨을 넣어 퍼프 스타일로 표현합니다.

6

4호 붓으로 암록색(샙 그린) 줄기와 잎을 소녀 주변에 그려 주세요.

7

2호 붓에 물을 조금만 섞어서 흑갈색(세피아)으로 눈과 코를 그려 주세요. 색을 바꾸어 빨간색(퍼머 넌트 레드)으로 미소 짓는 입술 라인을 그리고, 4호 붓으로 살구색(쟌 브릴리언트)과 진분홍색(오페 라)을 묽게 섞어서 볼터치를 표현합니다.

8

피그먼트펜으로 전체적인 외곽선과 주근깨, 블라우스 주름 등 디테일을 표현해 주면 만세 부르는 소 녀가 완성됩니다.

우비 입은
소녀

🔵 쟌 브릴리언트 🔴 번트 시엔나 ⚫ 반다이크 브라운 ⚫ 세룰리안 블루 휴

🔴 오페라 ⚫ 세피아

도안 262p

1

6호 붓으로 살구색(쟌 브릴리언트)에 물을 적당히 섞어서 동그란 얼굴을 그려 주세요. 오른쪽에 우산을 그려야 하므로 살짝 왼쪽에 그리도록 합니다.

2

얼굴이 다 마르면, 6호 붓을 이용해 고동색(반다이크 브라운)으로 양쪽으로 땋은 머리를 그려 주세요. 땋은 머리는 송편 모양으로 간격을 두고 그리면 됩니다.

3

머리가 완전히 마른 다음, 6호 붓으로 얼굴 주위에 진분홍색(오페라) 우비 모자를 그려 줍니다.

4

같은 붓으로 모자 아래쪽을 칠하여 우비를 완성합니다. 이때 그림처럼 양손을 그릴 위치를 남겨 두고 칠해 주세요.

 팔이 접히는 부분은 조금 더 진하게 명암을 주세요.

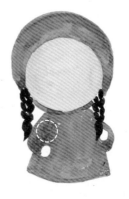

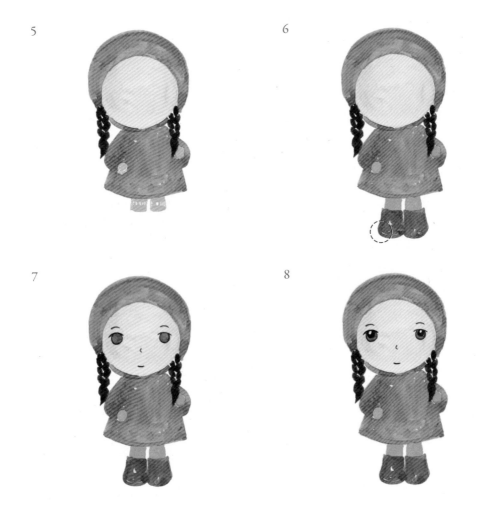

5

우비가 모두 마르면, 살구색(쟌 브릴리언트)으로 우비에서 비워 둔 손을 칠하고, 우비 아래로 다리도 칠해 주세요.

6

다리가 마른 후, 6호 붓으로 밝은 황갈색(번트 시엔나) 장화를 작게 그려 주세요.

TIP 장화 아랫부분을 둥글게 그리면 귀엽게 표현할 수 있어요.

7

2호 붓에 물을 조금만 섞어서 흑갈색(세피아)으로 눈, 코, 입을 그려 주세요. 눈동자 안은 맑은 파란색(세룰리안 블루 휴)으로 채워 줍니다.

8

눈동자가 완전히 마르면 2호 붓으로 흑갈색(세피아) 동공을 그려 주세요. 동공이 마른 후 흰색 과슈로 반사광을 찍으면 눈이 완성됩니다.

9

4호 붓으로 살구색(쟌 브릴리언트)과 진분홍색(오페라)을 묽게 섞어서 볼터치를 표현합니다. 그다음, 피그먼트펜으로 속눈썹을 그려 주세요.

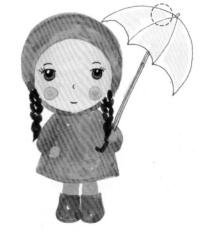

10

피그먼트펜으로 오른손에 쥔 우산을 그리고, 6호 붓에 맑은 파란색(세룰리안 블루 휴)을 묽게 섞어서 칠해 줍니다.

TIP 쓱쓱 여백 있게 칠해야 가볍게 표현돼요.

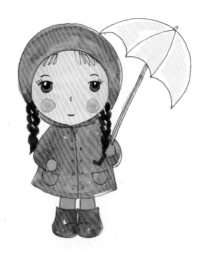

11

피그먼트펜으로 전체적으로 라인을 그려 주세요. 특히 우비에 단추와 리본, 주머니를 그려서 밋밋하지 않게 표현하고, 이마 위에 사랑스럽게 앞머리도 그려 줍니다.

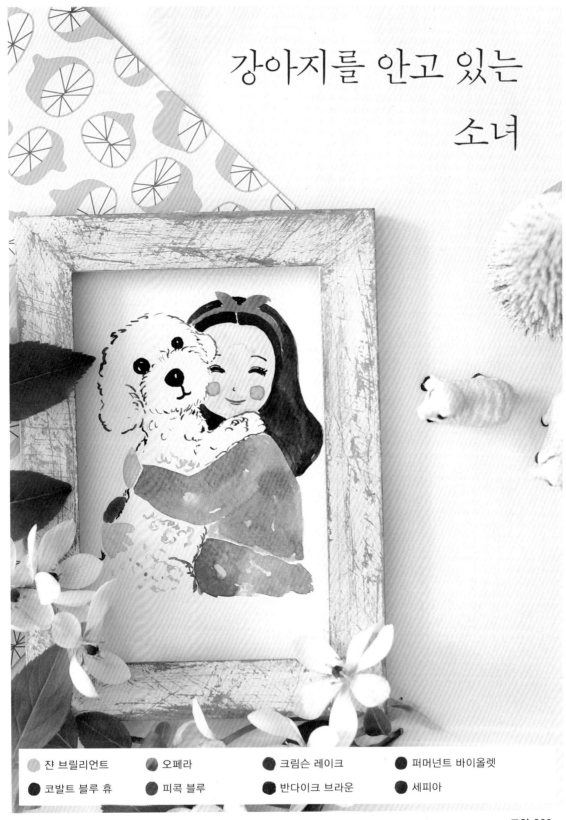

강아지를 안고 있는 소녀

- ⬤ 쟌 브릴리언트
- ⬤ 오페라
- ⬤ 크림슨 레이크
- ⬤ 퍼머넌트 바이올렛
- ⬤ 코발트 블루 휴
- ⬤ 피콕 블루
- ⬤ 반다이크 브라운
- ⬤ 세피아

도안 263p

1

4호 붓에 흑갈색(세피아)을 섞어서 강아지의 눈과
코, 입을 약간 기우뚱하게 그려 주세요. 오른쪽에 소
녀를 그려야 하므로 강아지를 왼쪽에 그려 줍니다.

TIP 한 눈은 작게 하여 원근감을 표현해요.

2

2호 붓을 이용하여 코와 입 주변에 동그랗게 흑갈
색(세피아) 털을 그려 주세요. 가는 붓으로 그리기
어렵다면 피그먼트펜을 사용합니다.

3

강아지의 동그란 머리와 귀, 앞발을 짧고 복슬복슬
한 느낌으로 그려 주세요. 이때 앞발은 소녀의 어깨
위에 올린 모양으로 표현합니다.

4

물감이 완전히 마르면, 6호 붓으로 살구색(쟌 브릴
리언트)에 물을 적당히 섞어서 강아지 얼굴 옆에
소녀의 얼굴을 그려 주세요. 이때 앞발이 소녀의 턱
을 살짝 가린 듯하게 표현합니다.

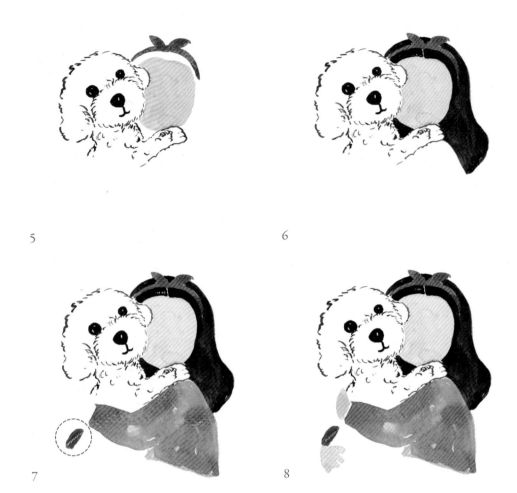

5

6

7

8

5

4호 붓을 이용해 얼굴 조금 위에 진분홍색(오페라) 머리띠를 그려 주세요.

6

얼굴과 머리띠가 모두 마르면 6호 붓으로 고동색(반다이크 브라운)과 흑갈색(세피아)을 섞어서 진갈색 긴 머리를 풍성하게 그려 주세요. 머리띠의 리본 근처에 가운데 가르마를 표현해요.

7

머리가 완전히 마른 다음, 6호 붓으로 진분홍색(오페라)과 청보라색(퍼머넌트 바이올렛)을 섞어서 옷을 그려 줍니다. 강아지를 안고 있는 모습이니, 팔이 강아지의 앞발을 따라 구부러지게 표현합니다.

TIP 반대편 소매가 살짝 보이도록 그려요.

8

실구색(쟌 브릴리언트)으로 강아지 등 위로 손을 그리고, 반대편 손까지 그려 줍니다.

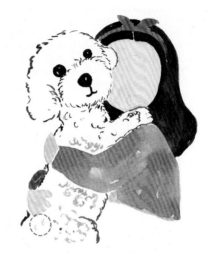

9

다시 2호 붓을 이용해 흑갈색(세피아)으로 강아지
의 나머지 몸을 그려 주세요.

TIP 물을 더 타서 강아지 몸에 난 털을 표현해요.

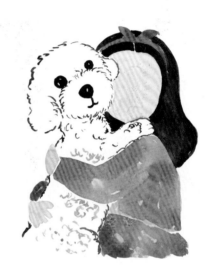

10

물감이 마르면, 6호 붓으로 진청색(코발트 블루)과
바다색(피콕 블루)을 섞어 청치마를 표현합니다.

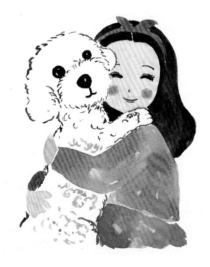

11

2호 붓에 물을 조금만 섞어서 흑갈색(세피아)으로
반달 모양의 감은 눈과 코를 그려 주세요. 자홍색
(크림슨 레이크)으로 바꾸어 입술을 그린 다음, 4
호 붓으로 살구색(쟌 브릴리언트)과 진분홍색(오페
라)을 묽게 섞어서 볼터치를 표현하여 완성합니다.

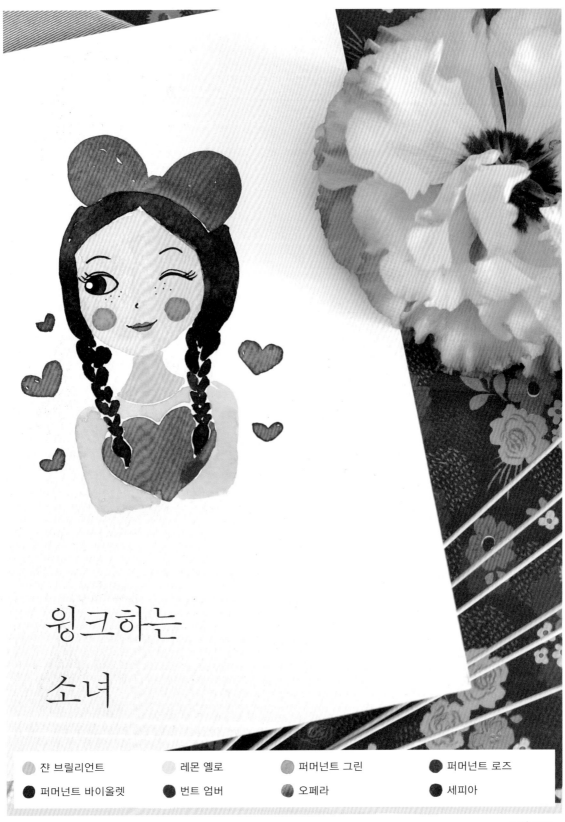

윙크하는
소녀

- 쟌 브릴리언트
- 레몬 옐로
- 퍼머넌트 그린
- 퍼머넌트 로즈
- 퍼머넌트 바이올렛
- 번트 엄버
- 오페라
- 세피아

도안 263p

1

6호 붓으로 살구색(쨘 브릴리언트)에 물을 적당히 섞어서 오른쪽으로 살짝 기울인 얼굴을 그려 주세요. 이마는 세모로 표현합니다.

2

6호 붓을 이용하여 장밋빛의 빨간색(퍼머넌트 로즈)으로 둥근 리본을 얼굴 약간 위에 그려 줍니다.

3

리본과 얼굴이 모두 마르면, 6호 붓으로 흑갈색(세피아)을 섞어서 양 갈래로 길게 땋은 머리를 그려 주세요. 땋은 머리는 송편 모양으로 간격을 두고, 아래로 갈수록 작아지게 그리면 됩니다.

4

살구색(쨘 브릴리언트)으로 다시 바꾼 후, 목을 그려 줍니다.

TIP 살짝 기울인 모습이므로 목이 오른쪽으로 더 구부러져야 자연스러워요.

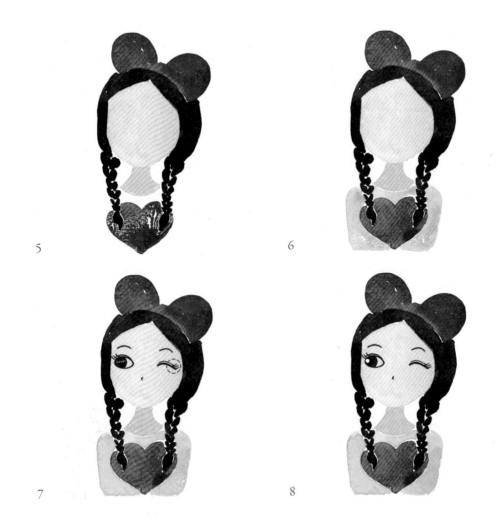

5

머리가 완전히 마른 다음, 가슴 중앙 부분에 6호 붓을 이용해 머리띠와 같은 색의 하트를 커다랗게 그려 주세요.

6

하트가 마르면, 6호 붓으로 연두색(퍼머넌트 그린)과 레몬색(레몬 옐로)을 섞어서 상의를 그려 줍니다.

7

2호 붓에 물을 조금만 섞어서 흑갈색(세피아)으로 눈과 코를 그려 주세요. 이때 한쪽 눈은 윙크하는 모습으로 표현하고, 반대쪽 눈은 눈동자 안을 진갈색(번트 엄버)으로 채워 줍니다.

TIP 윙크하는 눈은 다른 눈보다 낮게 그려요.

8

눈동자가 완전히 마르면 2호 붓으로 흑갈색(세피아) 동공을 그려 주세요. 동공이 마른 후 흰색 과슈로 빈시광을 찍으면 눈이 완성됩니다.

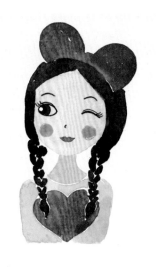

9

4호 붓으로 살구색(쟌 브릴리언트)과 진분홍색(오
페라)을 묽게 섞어서 볼터치를 표현한 후, 2호 붓으
로 바꾸어 장밋빛의 빨간색(퍼머넌트 로즈)을 조금
더 섞어서 입술을 그려 주세요.

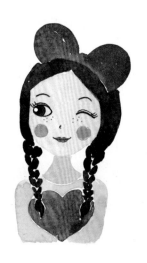

10

피그먼트펜으로 입술 가운데에 라인을 웃는 모습으
로 그리고, 주근깨도 눈 아래로 몇 개 찍어 줍니다.

11

4호 붓으로 장밋빛의 빨간색(퍼머넌트 로즈)과 청
보라색(퍼머넌트 바이올렛)을 섞어서 소녀 주위에
하트를 그려 주면 그림이 완성됩니다.

밀짚모자 쓴
소녀

- ⬤ 쟌 브릴리언트
- ⬤ 샙 그린
- ⬤ 올리브 그린
- ⬤ 옐로 오커
- ⬤ 로우 엄버
- ⬤ 로즈 매더
- ⬤ 번트 엄버
- ⬤ 퍼머넌트 바이올렛
- ⬤ 세피아

노안 264p

1

6호 붓으로 살구색(잔 브릴리언트)에 물을 적당히
섞어서 정면을 향한 얼굴과 귀를 그려 주세요. 이때
이마는 둥글게 앞머리를 내린 모습으로 표현해요.

2

얼굴이 모두 마르면 6호 붓에 진갈색(번트 엄버)을
섞어서 양 갈래로 땋은 머리를 그려 줍니다. 머리
윗부분은 밀짚모자로 일부 가려지므로 너무 둥글
게 그리지 마세요.

TIP 머리끝이 밖으로 향하게 하여 발랄하게 표현해요.

3

머리카락이 마른 다음, 6호 붓에 황토색(옐로 오커)
밀짚모자를 그려 주세요. 챙 위로 보이는 부분은 황
갈색(로우 엄버)으로 그려 주면 됩니다.

4

다시 살구색(쟌 브릴리언트)으로 목과 팔을 그려
주세요. 상의 공간은 남겨 두고 그립니다.

5

물감이 모두 마르면 6호 붓으로 청보라색(퍼머넌트
바이올렛)을 묽게 타서 민소매 옷을 그려 주세요.

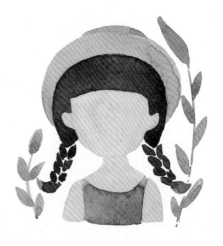

6

4호 붓을 이용해 암록색(샙 그린)과 황록색(올리브
그린)으로 나뭇잎과 가지를 그려 주세요.

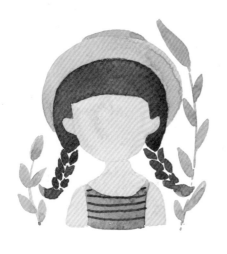

7

2호 붓에 물을 조금만 섞어서 청보라색(퍼머넌트 바이올렛)에 라인을 그려 주세요.

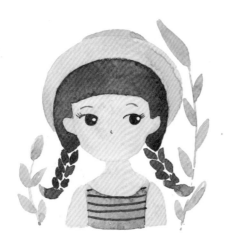

8

2호 붓에 물을 조금만 섞어서 흑갈색(세피아)으로 오른쪽으로 향한 눈과 코를 그려 주세요. 눈동자가 마른 후 흰색 과슈로 반사광을 찍으면 눈이 완성됩니다.

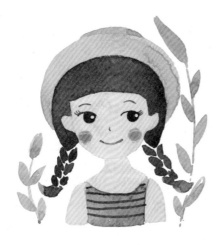

9

2호 붓을 이용해 암적색(로즈 매더)으로 미소 짓는 입술 라인을 그리고, 4호 붓으로 바꾸어 살구색(쟌 브릴리언트)과 진분홍색(오페라)을 묽게 섞어서 볼 터치를 표현하여 마무리합니다.

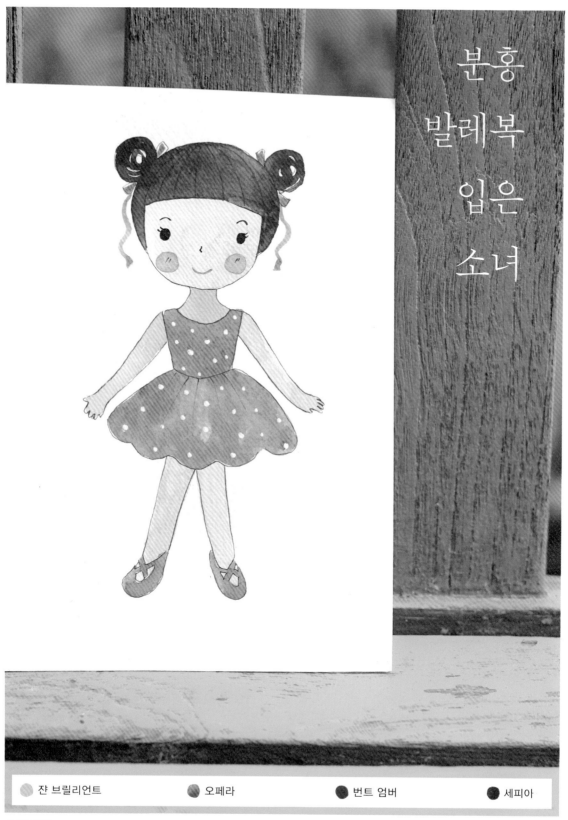

쟌 브릴리언트　　　　오페라　　　　번트 엄버　　　　세피아

도안 264p

1

6호 붓으로 살구색(쟌 브릴리언트)에 물을 적당히 섞어서 둥근 얼굴형을 그려 주세요. 이마는 앞머리를 둥글게 하여 표현합니다.

2

얼굴이 마르면 6호 붓에 진갈색(번트 엄버)을 섞어서 머리를 둥글게 칠해 주세요.

3

같은 붓으로 양쪽으로 둥글게 말아 올린 머리를 그려 주세요. 빽빽하게 채우지 않아야 예뻐요.

4

6호 붓으로 살구색(쟌 브릴리언트) 목을 그려 주세요. 아랫부분은 둥근 네크라인으로 표현합니다.

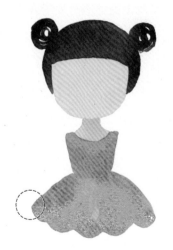

5

물감이 다 마른 후, 6호 붓에 진분홍색(오페라)을
섞어서 발레복을 그려 주세요.

TIP 치마 부분은 우산 모양으로 풍성하게 그려요.

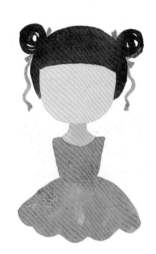

6

2호 붓을 이용하여 양쪽 머리에 진분홍색(오페라)
리본끈을 가느다랗게 그려 주세요.

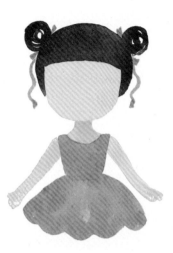

7

발레복이 마르면, 다시 살구색(쟌 브릴리언트)으로
양쪽으로 펼치고 있는 팔을 그립니다. 이때 팔을 너
무 두껍지 않게 표현합니다.

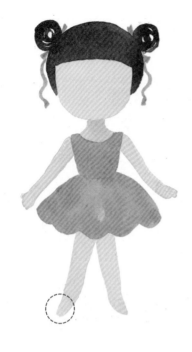

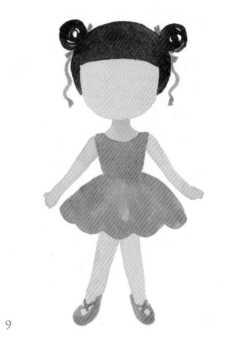

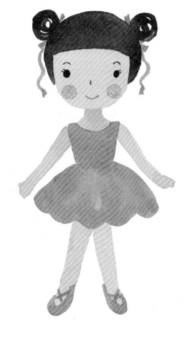

8

8

같은 붓으로 양쪽으로 쭉 뻗은 다리를 그려
주세요.

TIP 발레 슈즈를 그릴 곳을 남기고 칠해요.

9

9

다리가 마르면, 4호 붓으로 진분홍색(오페
라) 발레슈즈를 그려 주세요.

10

10

2호 붓에 물을 조금만 섞어서 흑갈색(세피
아)으로 눈과 코를 그려 주세요. 살구색(쟌
브릴리언트)과 진분홍색(오페라)을 섞어서
2호 붓으로 입술을, 4호 붓으로 볼터치를 표
현합니다.

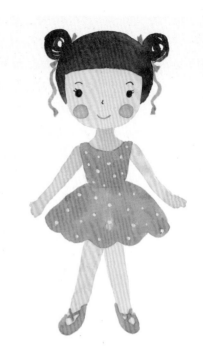

11

흰색 과슈로 발레복에 점을 찍어서 무늬를 만들어
주세요.

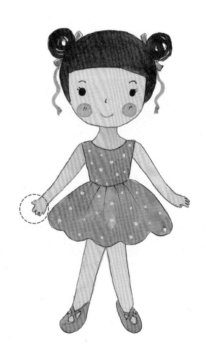

12

피그먼트펜으로 테두리를 그려 주면 그림이 완성
됩니다.

TIP 손가락도 펜으로 표현해요.

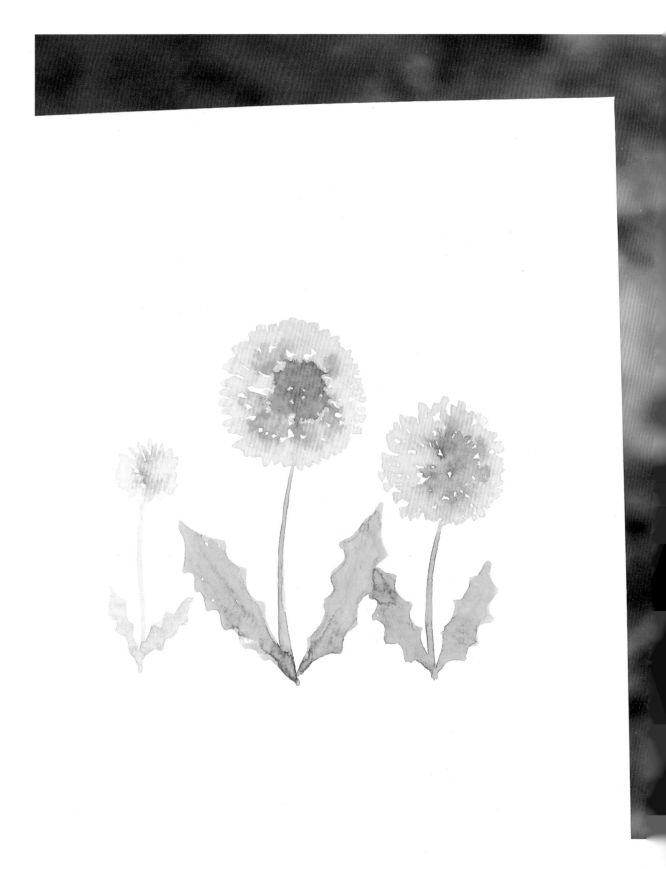

민들레

 퍼머넌트 옐로 라이트

 퍼머넌트 옐로 오렌지

 샙 그린

 후커스 그린

1 2

3 4

1

4호 붓에 밝은 노란색(퍼머넌트 옐로 라이트)을 물기 있게 섞어서 점을 찍듯이 원을 그려 줍니다.

TIP 가운데 부분은 비워 두세요.

2

물감이 마르기 전에 앞에서 비워 둔 곳에 감귤색(퍼머넌트 옐로 오렌지)을 점 찍듯 칠해 주세요. 색이
자연스럽게 번져서 자연스럽게 표현됩니다.

3

원 바깥으로 밝은 노란색(퍼머넌트 옐로 라이트)을 찍어서 원을 키워 나갑니다.

4

2호 붓으로 암록색(샙 그린)과 초록색(후커스 그린)을 섞어서 줄기를 그려 주세요.

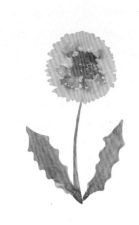

5

4호 붓으로 바꾸어 울퉁불퉁한 모양의 잎을 그려
주세요.

6

같은 방법으로 오른쪽에도 하나 더 그려 줍니다.

TIP 잎이 겹칠 때는 먼저 그린 잎과 구별되도록 조금 더 짙게 칠
해요.

7

왼쪽에도 작은 민들레를 그려 주세요. 이때 다른 것
보다 조금 더 연하게 발색하면 원근감이 살아납니다.

07

평온한

일요일

단발머리
소녀

- ● 쟌 브릴리언트
- ● 퍼머넌트 옐로 오렌지
- ● 퍼머넌트 옐로 라이트
- ● 버밀리언 휴
- ● 크림슨 레이크
- ● 오페라
- ● 프러시안 블루
- ● 샙 그린
- ● 올리브 그린
- ● 번트 엄버
- ● 세피아

도안 265p

1

6호 붓으로 살구색(쟌 브릴리언트)에 물을 적당히 섞어서 일자형 앞머리 부분을 남겨 두고 얼굴을 그려 줍니다. 이때 얼굴 세로가 너무 길지 않도록 주의합니다.

2

얼굴이 마른 후, 같은 붓으로 목을 그려 주세요. 마른 후에 그리면 자연스럽게 경계가 만들어집니다. 너무 두껍거나 길지 않게 그려 주세요.

3

4호 붓으로 감귤색(퍼머넌트 옐로 오렌지)을 준비합니다. 먼저 오른쪽 머리 장식을 할 꽃잎을 크게 그려 준 다음, 소녀 주변으로 자유롭게 작은 꽃을 그려 줍니다. 물감이 마르기 전에 주홍색(버밀리언 휴)을 살짝 터치하듯 명암을 주세요.

TIP 작은 꽃이 너무 얼굴과 가까우면 머리카락을 그릴 때 불편해요.

4

물감이 완전히 마른 후, 6호 붓으로 진갈색(번트 엄버)을 섞어서 짧은 단발머리를 그려 주세요. 아래로 물감이 모이도록 칠하여 자연스러운 명암을 만듭니다. **TIP** 틈이 있게 칠해야 자연스러워요.

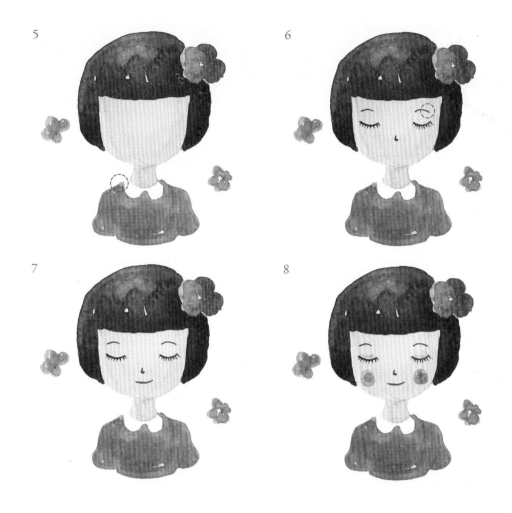

5

6호 붓으로 감청색(프러시안 블루)과 암록색(샙 그린)을 섞어 청색이 도는 녹색을 만든 다음, 둥근 카라 부분을 남기고 블라우스를 그려 줍니다. 이때 어깨를 턱선 정도까지만 그려야 귀엽게 완성됩니다.

TIP 둥근 카라와 어깨 라인을 그린 후 채색해요.

6

2호 붓을 이용해 흑갈색(세피아)으로 눈썹과 눈, 코를 그려 주세요. 이때 눈은 지그시 감은 모양으로 그립니다. **TIP** 얇은 선을 그릴 땐 물을 조금만 섞어 주세요. 어렵다면 피그먼트펜으로 그려도 좋아요.

7

2호 붓으로 자홍색(크림슨 레이크)을 발라서 가늘게 입술을 그려 주세요.

8

4호 붓으로 살구색(쟌 브릴리언트)과 진분홍색(오페라)을 섞어서 볼터치를 칠합니다. 붓에 물만 살짝 더 섞어서 아이섀도를 살짝 칠해 주세요.

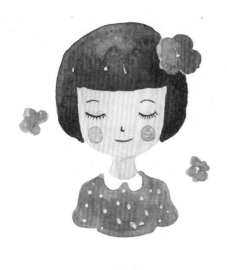

9

2호 붓을 이용하여 흰색 과슈로 블라우스에 점을 군데군데 찍어 줍니다.

10

4호 붓으로 밝은 노란색(퍼머넌트 옐로 라이트)을 섞어서 소녀 아래에 양쪽으로 리스를 그려 줍니다. 이때 맨 위 꽃은 조금 크게 하고, 나머지는 붓을 눌러서 점을 찍듯 표현해 주세요.

11

4호 붓으로 암록색(샙 그린)과 황록색(올리브 그린)을 섞은 후, 노란 꽃잎 사이에 줄기와 꽃받침을 그리면 완성됩니다. 붓을 세우면 가늘게 그릴 수 있어요.

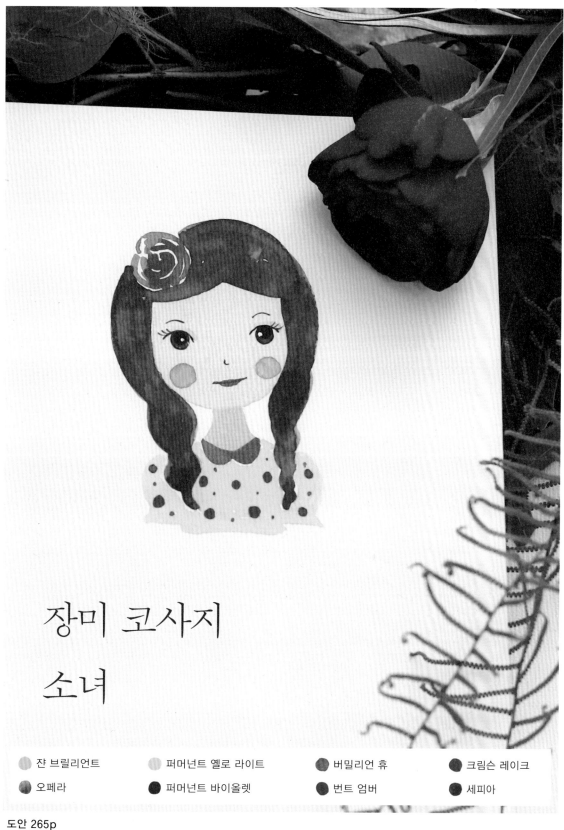

장미 코사지
소녀

🔘 쟌 브릴리언트　　　🔘 퍼머넌트 옐로 라이트　　　🔘 버밀리언 휴　　　🔘 크림슨 레이크

🔘 오페라　　　🔘 퍼머넌트 바이올렛　　　🔘 번트 엄버　　　🔘 세피아

도안 265p

1

6호 붓으로 살구색(쟌 브릴리언트)에 물을 적당히 섞어서 둥근형의 얼굴을 그려 주세요. 이마는 오른쪽에 치우친 세모로 표현합니다.

2

4호 붓에 물을 많이 머금고 주홍색(버밀리언 휴)으로 장미꽃을 그립니다. 이때 꽃잎 중앙부터 꽃잎을 하나하나 붙여가듯 둥글게 그려 주세요.

3

4호 붓에 물을 조금 섞어서 자홍색(크림슨 레이크)을 준비해 주세요. 꽃잎 가운데에 물감을 얹어서 퍼지기 방식으로 명암을 표현합니다.

TIP 주황색이 마르기 전에 칠합니다.

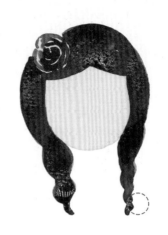

4

꽃이 완전히 마른 후, 6호 붓을 이용해 진갈색(번트 엄버)으로 긴 파마머리를 그려 줍니다. 왼쪽을 살짝 풍성하게 하면 갸우뚱한 느낌이 좀 더 살아나요.

TIP 샤프로 연하게 스케치한 후 그려도 괜찮아요.

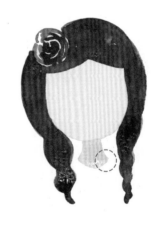

5

6호 붓으로 살구색(쟌 브릴리언트)을 섞어서 목을 그려 주세요.

TIP 목은 길거나 두껍지 않게 해요.

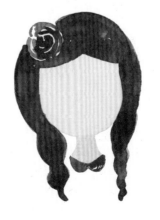

6

물감이 마르면 4호 붓을 이용해 주홍색(버밀리언 휴)으로 둥글게 카라를 그려 주세요.

7

카라가 완전히 마른 후, 6호 붓으로 밝은 노란색(퍼머넌트 옐로 라이트) 블라우스를 그려 줍니다. 이때 소매는 약간 볼록하게 그려서 사랑스럽게 표현해 주세요.

TIP 어깨너비가 머리너비를 넘지 않게 그려요.

8

노란 물감이 완전히 마른 후, 4호 붓으로 청보라색(퍼머넌트 바이올렛) 점을 크고 작게 찍어서 무늬를 넣어 주세요. 이때 물을 너무 많지 않게 해야 번지지 않아요.

9

2호 붓에 물을 조금만 섞어서 흑갈색(세피아)으로 눈과 코를 그려 주세요. 눈동자 안은 진갈색(번트 엄버)으로 채워 줍니다.

10

눈동자가 완전히 마르면 2호 붓으로 흑갈색(세피아) 동공을 그려 주세요. 동공이 마른 후 흰색 과슈로 반사광을 찍으면 눈이 완성됩니다.

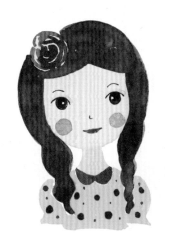

11

4호 붓으로 살구색(쟌 브릴리언트)과 진분홍색(오페라)을 섞어서 동그랗게 볼터치를 한 후, 좀 더 연하게 발색하여 아이섀도를 칠해 주세요. 2호 붓으로 자홍색(크림슨 레이크) 입술을 그려 줍니다.

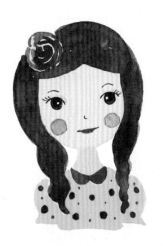

12

피그먼트펜으로 속눈썹을 그려 주고, 입술 사이에 라인을 덧그리면 완성됩니다.

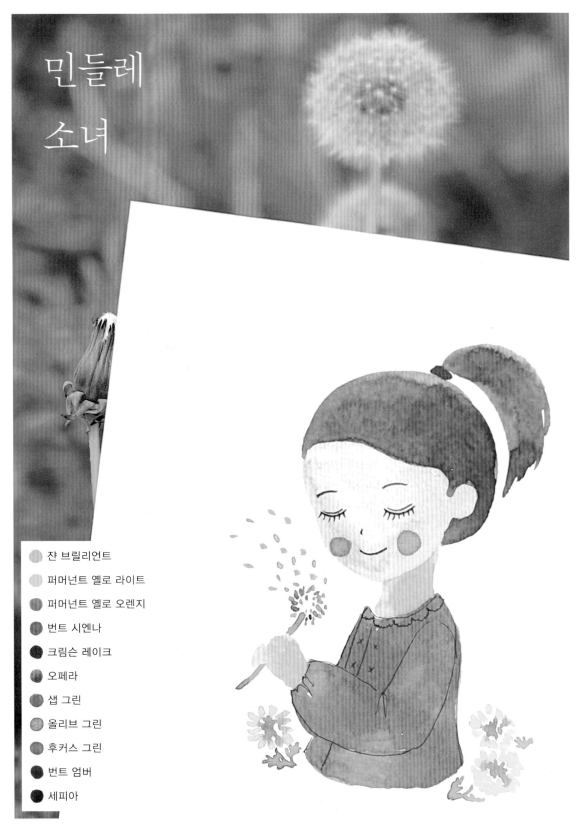

민들레
소녀

쟌 브릴리언트
퍼머넌트 옐로 라이트
퍼머넌트 옐로 오렌지
번트 시엔나
크림슨 레이크
오페라
샙 그린
올리브 그린
후커스 그린
번트 엄버
세피아

도안 266p

224

1 6호 붓으로 살구색(쟌 브릴리언트)에 물을 적당히 섞어서 살짝 고개를 숙인 옆얼굴을 그려 주세요. 묶은 머리를 그릴 수 있도록 이마선을 드러내고, 한쪽 귀까지 표현합니다.

2 물감이 다 마른 후, 6호 붓으로 진갈색(번트 엄버) 머리를 동그랗게 그려 주세요. 그다음 정수리 쪽에 머리끈 부분을 조금 남기고, 높게 묶은 머리를 그립니다. **TIP** 묶은 머리가 드러나도록 여백을 주세요.

3 4호 붓으로 자홍색(크림슨 레이크) 머리끈을 그려 주세요.

4 6호 붓을 이용해 얼굴보다 살짝 진한 살구색(쟌 브릴리언트)으로 목을 먼저 그린 다음, 손을 그립니다. 손의 위치는 이마선 정도로, 몸에서 멀리 떨어지지 않게 잡아 주세요.
TIP 턱선처럼 살짝 사선으로 목선을 그려 주세요.

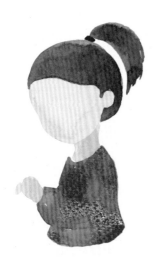

5

6호 붓으로 진분홍색(오페라)에 자홍색(크림슨 레이크)을 조금만 섞어서 윗도리를 칠해 주세요. 구부린 팔을 먼저 그린 다음, 나머지를 완성하면 구도를 잡기 쉽습니다.

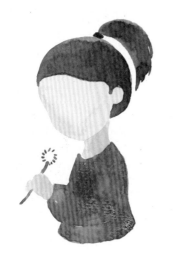

6

2호 붓으로 암록색(샙 그린)과 황록색(올리브 그린)을 섞어 주세요. 손에 쥔 민들레 줄기를 먼저 그린 다음, 줄기 끝에 민들레 홀씨를 동그랗게 표현합니다.

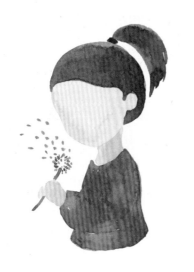

7

2호 붓으로 밝은 황갈색(번트 시엔나) 홀씨를 한 겹 더 그려 주세요. 그다음 암록색(샙 그린)과 밝은 황갈색(번트 시엔나)으로 흩날리는 홀씨까지 표현합니다.

8

2호 붓에 물을 살짝만 묻혀서 흑갈색(세피아)으로 눈, 코, 입을 그려 주세요. 코는 살짝 흔적만 남기듯 표현해요. 그다음, 4호 붓을 이용해 살구색(쟌 브릴리언트)과 진분홍색(오페라)을 섞어서 볼터치를 그려 주세요.

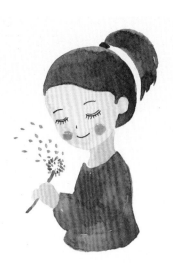

9

피그먼트펜으로 소매, 단추, 레이스, 주름 등을 그려 넣어서 밋밋했던 옷을 입체적으로 표현됩니다.

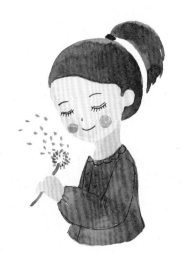

10

소녀 주변에 민들레 꽃을 그려 주면 민들레 소녀가 완성됩니다.

TIP 민들레 그리는 법은 00p를 참고하세요.

로단테 부케
소녀

 쟌 브릴리언트

 퍼머넌트 옐로 라이트

 크림슨 레이크

 라이트 레드

 오페라

 로즈 매더

 샙 그린

 올리브 그린

 세피아

도안 266p

1

6호 붓으로 살구색(쟌 브릴리언트)에 물을 적당히 섞어서 왼쪽으로 기울인 얼굴을 그려 주세요. 왼쪽 가르마를 탄 모양으로 이마를 세모나게 표현합니다.

2

물감이 완전히 마른 후, 6호 붓에 적갈색(라이트 레드)을 섞어서 흩날리는 듯한 굵은 파마머리를 그려 주세요. 먼저 목과 어깨선을 그려 놓고 나머지를 채우는 방식으로 표현하면 수월합니다.

TIP 똑같이 그리지 않아도 괜찮아요.

3

물감이 완전히 마른 후, 6호 붓을 이용해 살구색(쟌 브릴리언트)으로 목을 그려 주세요. 아래는 둥근 네크라인으로 마무리합니다.

4

4호 붓으로 밝은 노란색(퍼머넌트 옐로 라이트) 꽃
술을 동그랗게 그려 주세요.

5

노란 꽃술 주위로 4호 붓을 이용해 진분홍색(오페
라) 꽃잎을 그리면 로단테 꽃 하나가 완성됩니다.

6

마찬가지로 꽃술을 여러 개 그린 후, 꽃잎을 그려서
풍성하게 채워 주세요. 꽃잎은 진분홍색(오페라)에
자홍색(크림슨 레이크)을 다른 비율로 섞으면서 다
채롭게 표현합니다.

7

2호 붓을 이용해 암록색(샙 그린)과 황록색(올리브 그린)을 섞어 주세요. 꽃 아래로 줄기와 작은 잎사귀를 그려서 꽃다발 모양으로 모아 주세요.

TIP 꽃다발을 쥔 손을 그릴 부분은 제외하고 손 아래까지 줄기를 그립니다.

8

6호 붓을 이용해 살구색(쟌 브릴리언트)으로 팔을 구부려 모은 모습을 그려 주세요.

9

4호 붓으로 꽃 사이사이에 밝은 노란색(퍼머넌트 옐로 라이트)을 칠하여 옷을 표현합니다.

10

2호 붓에 물을 조금만 섞어서 흑갈색(세피아) 눈썹
과 눈, 코를 그려 주세요. 색을 바꾸어 암적색(로즈
매더)으로 입술을 그려 줍니다.

11

6호 붓으로 적갈색(라이트 레드)을 섞어서 오른쪽
턱 아래로 흘러내리는 머리카락을 조금 더 그려 줍
니다.

12

4호 붓으로 살구색(쟌 브릴리언트)에 진분홍색(오
페라)을 살짝 섞어서 볼터치를 하면 마무리됩니다.

노란 작약꽃
소녀

도안 267p

1 6호 붓으로 살구색(쟌 브릴리언트)에 물을 적당히
섞어서 왼쪽으로 살짝 돌린 옆얼굴을 그려 주세요.
일자형 앞머리를 그릴 수 있도록 이마를 가립니다.

TIP 잊지 말고 오른쪽 귀를 그려 주세요.

2 4호 붓을 이용해 밝은 노란색(퍼머넌트 옐로 라이
트)으로 작약꽃을 그려 주세요. 가운데에서 바깥으
로 폭죽 모양처럼 겹치며 꽃잎을 표현합니다.

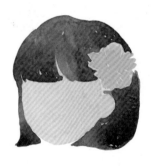

3 꽃이 다 마르면, 6호 붓을 이용해 진갈색(번트 엄
버)으로 단정하게 단발머리를 그려 주세요. 앞머리
는 빽빽하지 않게 그려야 자연스러워요.

4 6호 붓으로 얼굴보다 살짝 진한 살구색(쟌 브릴리
언트)의 목을 그려 주세요.

5

6호 붓을 이용하여 밝은 노란색(퍼머넌트 옐로 라이트)으로 상의를 그려 주세요.

TIP 상의 밑부분은 둥글게 마무리합니다.

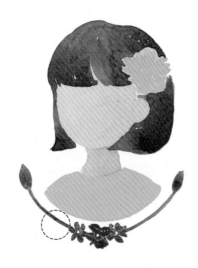

6

4호 붓으로 주홍색(버밀리언 휴)을 물기 있게 섞어서 아래쪽 가운데에 꽃을 그려 주세요. 2호 붓을 이용해 감귤색(퍼머넌트 옐로 오렌지) 꽃을 좌우로 하나씩 더 그려 줍니다. 그다음 2호 붓으로 암록색(샙 그린)과 황록색(올리브 그린)을 섞어서 줄기와 잎을 그려 주세요.

TIP 물감이 마르기 전에 그려서 색이 자연스럽게 섞이도록 해요.

7

계속해서 잎을 더 그려 줍니다.

8

2호 붓에 물을 조금만 섞어서 흑갈색(세피아) 눈과
코를 그려 주세요. 눈동자가 마른 다음, 2호 붓에 흰
색 과슈를 찍어서 반사광을 표현합니다.

9

2호 붓을 이용해 빨간색(퍼머넌트 레드)으로 미소
짓는 입술을 그리고, 4호 붓으로 바꾸고 살구색(쟌
브릴리언트)과 진분홍색(오페라)을 묽게 섞어서 볼
터치를 표현합니다.

10

피그먼트펜으로 속눈썹을 그리고, 옷에 자잘한 꽃
무늬와 카라를 그려 주세요. 작약꽃에 꽃잎 외곽을
그려 넣어 주면 완성됩니다.

연둣빛
소녀

 쟌 브릴리언트

퍼머넌트 옐로 라이트

퍼머넌트 그린

후커스 그린

크림슨 레이크

버밀리언 휴

오페라

코발트 블루 휴

퍼머넌트 바이올렛

세피아

도안 267p

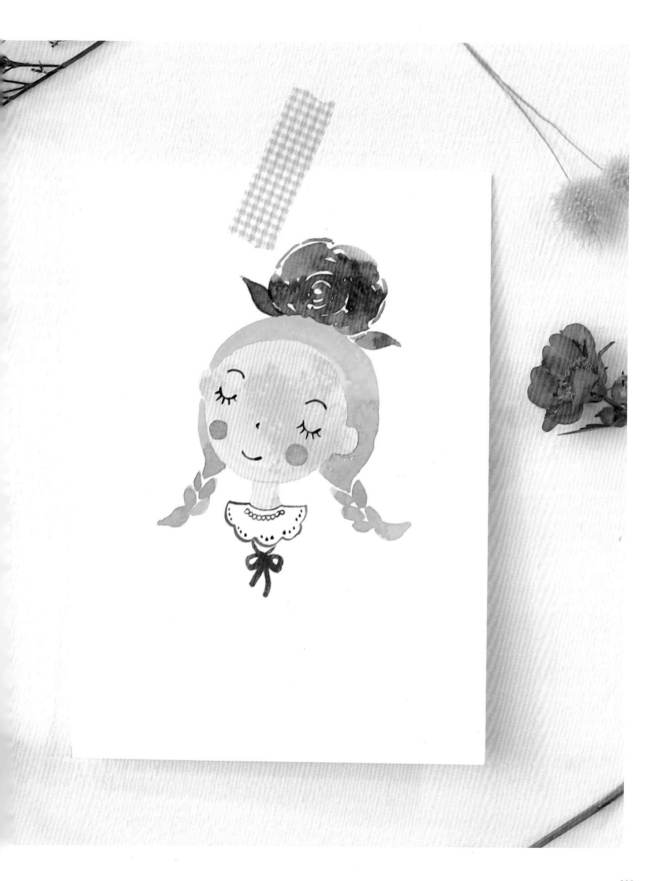

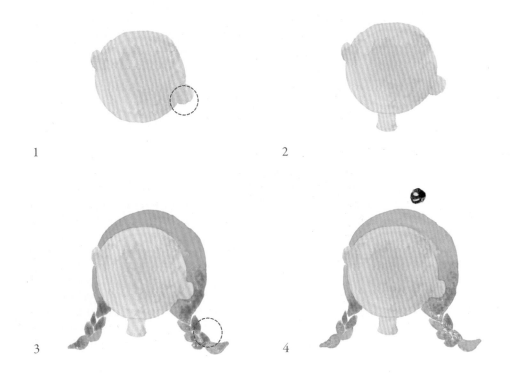

1

6호 붓으로 살구색(쟌 브릴리언트)에 물을 적당히 섞어서 둥글게 얼굴을 그려 주세요. 이때 오른쪽으로 살짝 고개를 기울여 갸우뚱한 느낌으로 표현합니다. **TIP** 오른쪽 귀를 왼쪽보다 낮게 그려요.

2

얼굴이 완전히 마른 후, 같은 붓으로 너무 두껍지 않게 목을 그려 주세요.

3

얼굴이 완전히 마른 후, 6호 붓을 이용해 연두색(퍼머넌트 그린)으로 양 갈래 머리를 그립니다. 땋은 머리는 송편 모양을 조금씩 간격을 띄워서 그려 주세요.
TIP 정수리부터 그려서 물감이 아래로 모이게 합니다.

4

정수리 부분이 마르면, 머리에서 약간 떨어진 곳에 6호 붓으로 자홍색(크림슨 레이크) 꽃봉오리를 작게 그려 주세요.

5

앞서 칠한 꽃잎에 살짝 번지는 느낌으로 돌리며 계속해서 그려 주세요. 색상은 주홍색(버밀리언 휴), 밝은 노란색(퍼머넌트 옐로 라이트), 자홍색(크림슨 레이크)으로 다양하게 바꿔서 그리면 좋아요.

TIP 한 색상으로 할 때는 물을 섞으면서 색의 변화를 줍니다.

6

6호 붓으로 초록색(후커스 그린) 잎사귀를 꽃 양옆으로 그립니다.

7

2호 붓을 이용해 진청색(코발트 블루)으로 프릴 레이스를 그려 주세요. 가는 붓을 다루기 힘들다면 피그먼트펜으로 그려도 괜찮아요.

TIP 프릴 너비가 좁아야 깜찍해요.

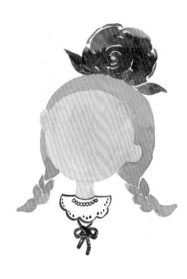

8

2호 붓으로 진분홍색(오페라)에 청보라색(퍼머넌
트 바이올렛)을 살짝 섞어 리본을 그립니다.

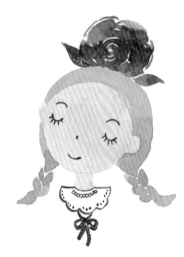

9

2호 붓에 물을 조금만 묻혀서 흑갈색(세피아)으로
눈, 코, 입을 그려 주세요.

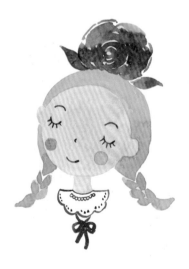

10

4호 붓으로 살구색(쟌 브릴리언트)과 진분홍색(오
페라)을 섞어 볼터치를 그리면 완성됩니다.

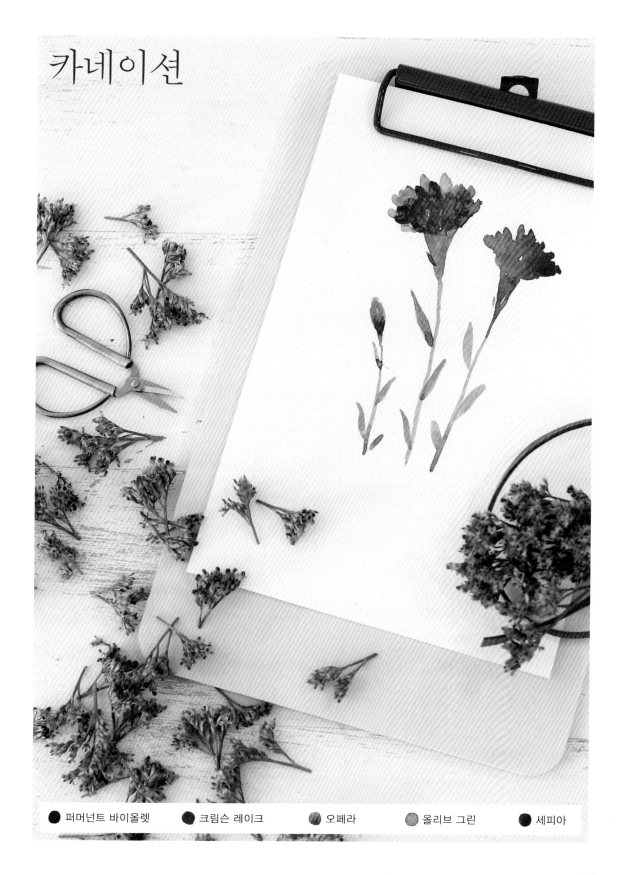

카네이션

● 퍼머넌트 바이올렛 ● 크림슨 레이크 ● 오페라 ● 올리브 그린 ● 세피아

1

2

3

4

1

6호 붓으로 자홍색(크림슨 레이크)과 청보라색(퍼머넌트 바이올렛)을 섞어서, 붓을 눌러 찍는 느낌으로 꽃잎을 그려 주세요. 이때 색을 섞는 비율에 변화를 주어 명암을 표현합니다.

2

같은 방법으로 청보라색(퍼머넌트 바이올렛) 꽃잎을 바깥으로 이어 줍니다.

3

청보라색(퍼머넌트 바이올렛)과 진분홍색(오페라)을 연하게 섞어서 꽃잎을 위에 더 붙여 주세요.

4

4호 붓으로 바꾸어 황록색(올리브 그린)을 섞어서 꽃받침과 줄기를 그려 주세요.

5

황록색(올리브 그린)에 흑갈색(세피아)을 살짝 섞어서 길고 뾰죽한 모양으로 잎들을 그립니다.

TIP 카네이션 잎은 얇고 길어요.

6

6호 붓으로 청보라색(퍼머넌트 바이올렛)과 진분홍색(오페라)을 묽게 섞어 주세요. 보라색 카네이션의 오른쪽 아래에 마찬가지 방법으로 꽃잎을 그려 주세요.

7

청보라색(퍼머넌트 바이올렛)을 조금 더 섞어서 꽃잎을 이어서 그려 줍니다.

TIP 물감이 마르기 전에 그려서 자연스럽게 번지게 해요.

8

4호 붓으로 바꾸어 꽃받침과 줄기, 잎을 그려 주세요.

9

왼쪽 아래에 6호 붓으로 청보라색(퍼머넌트 바이올렛) 꽃봉오리를 긴 타원형으로 그려 주세요.

10

4호 붓으로 바꾸어 꽃받침, 줄기, 잎을 그려서 완성합니다.

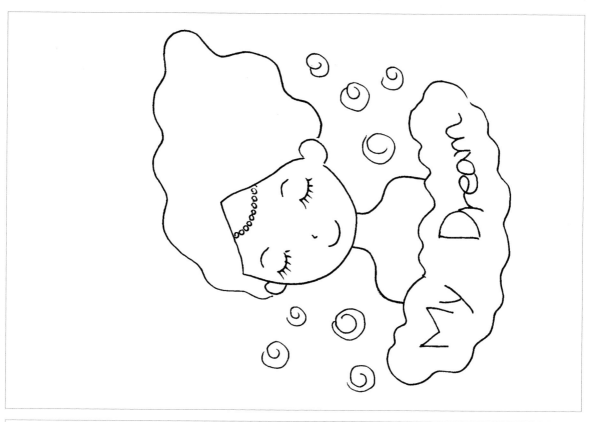

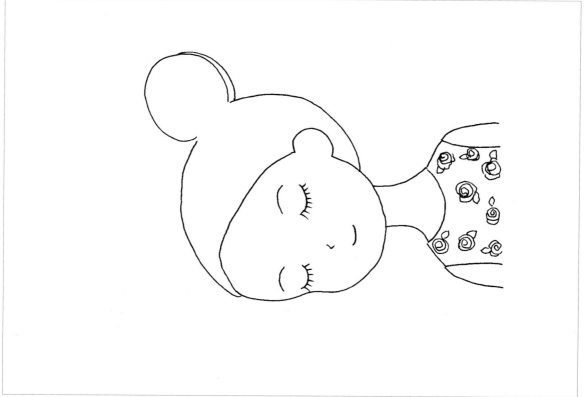

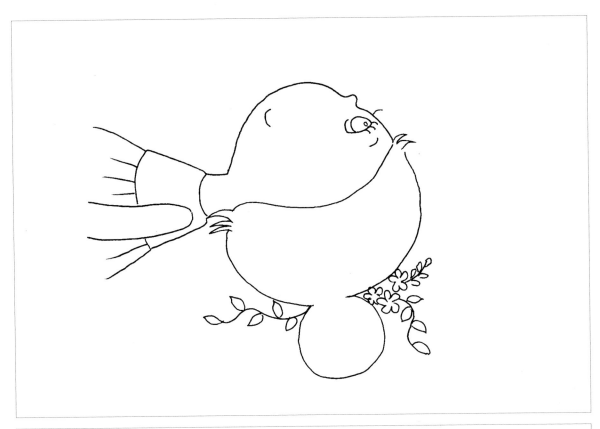

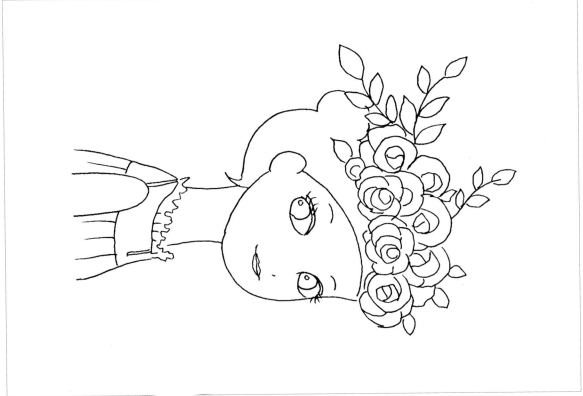

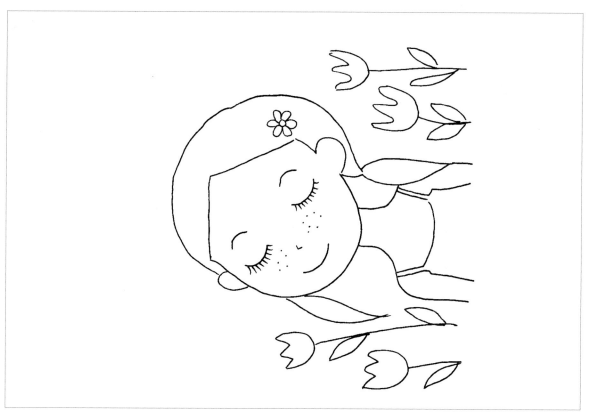

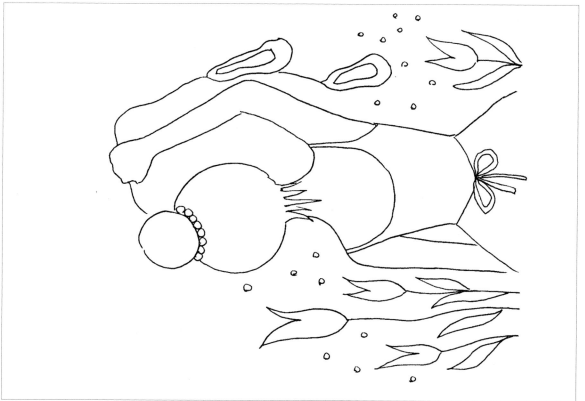

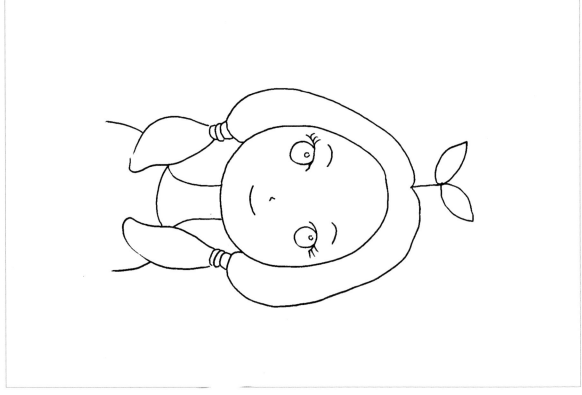

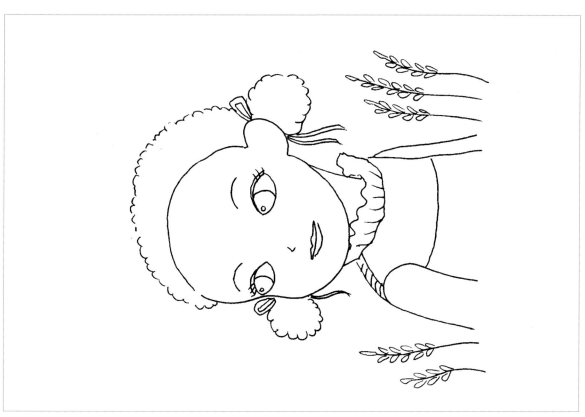

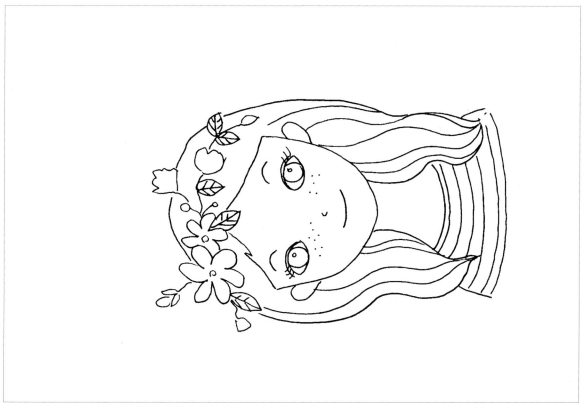

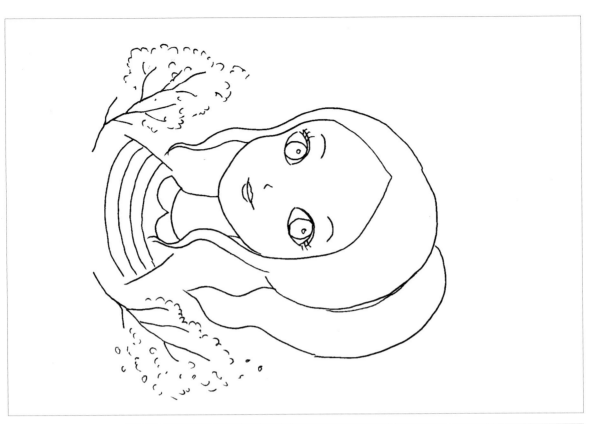

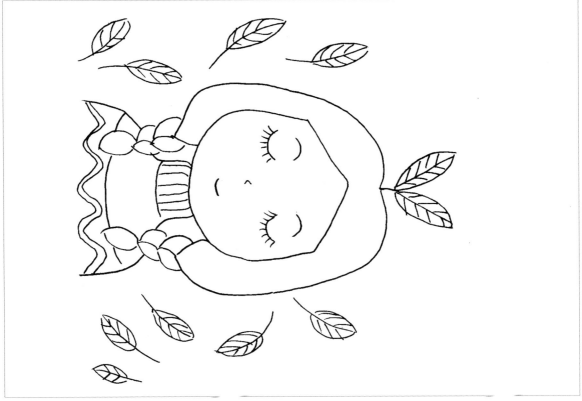

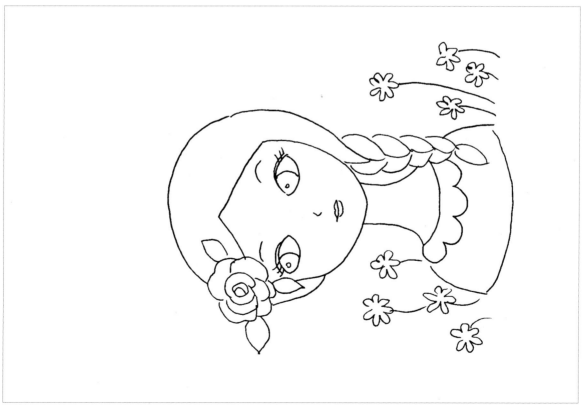

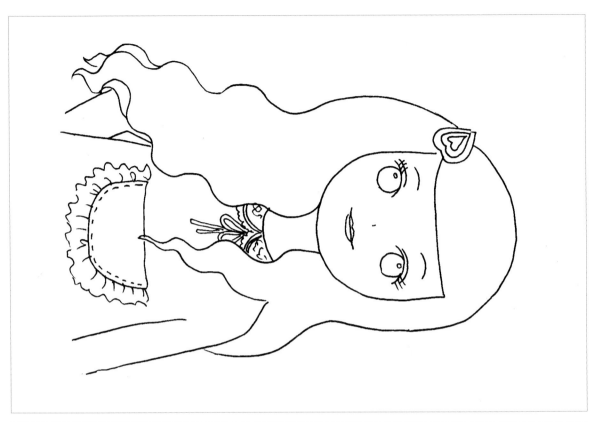

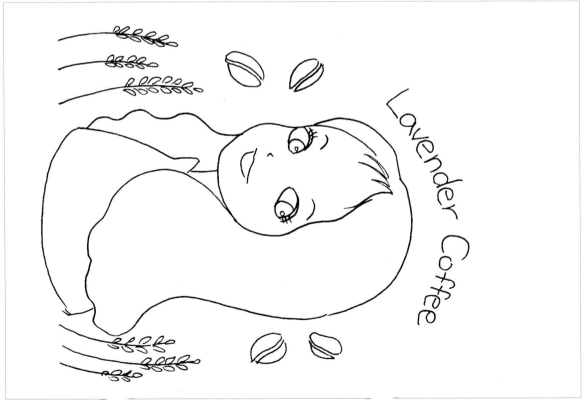

Lavender Coffee

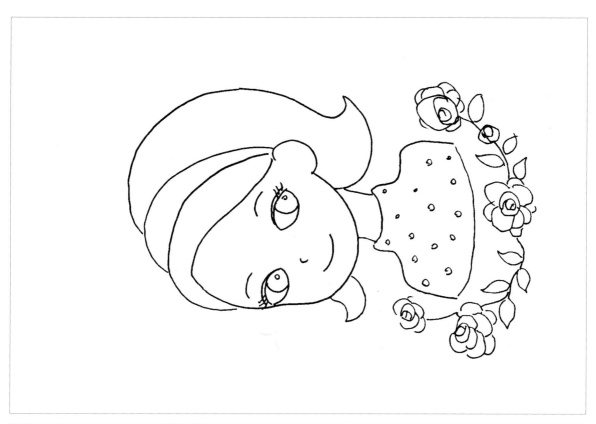

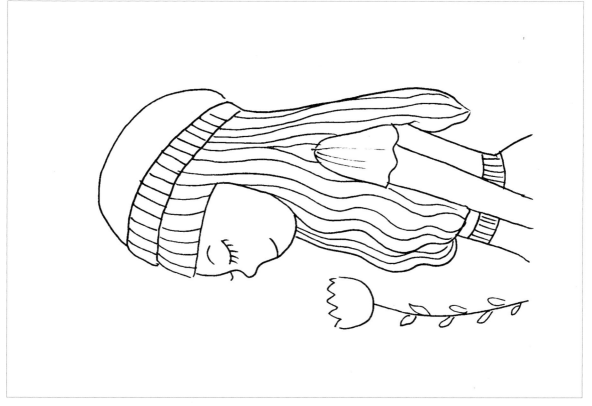

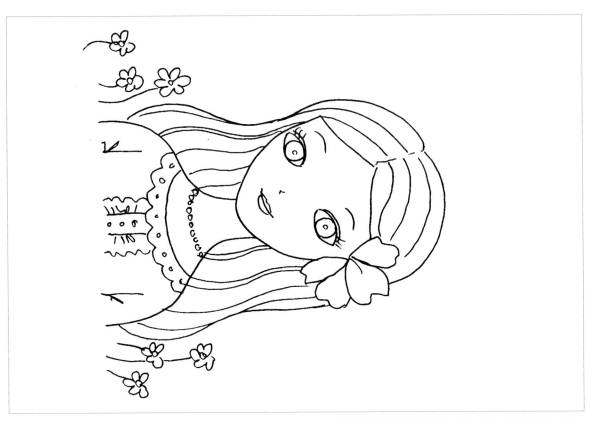

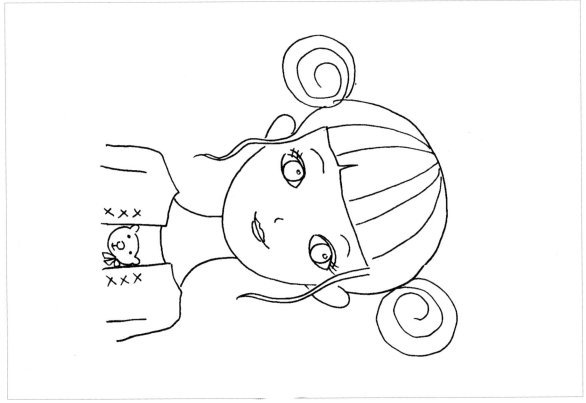

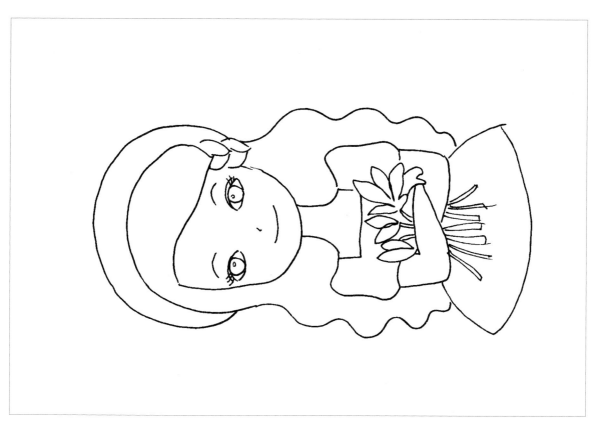

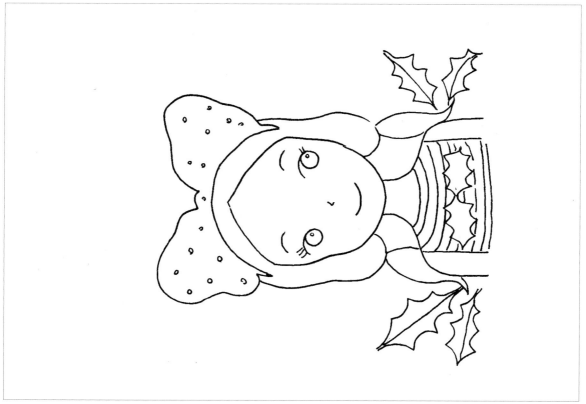

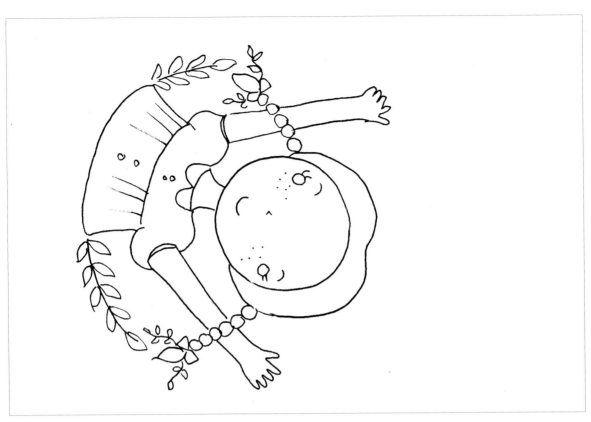

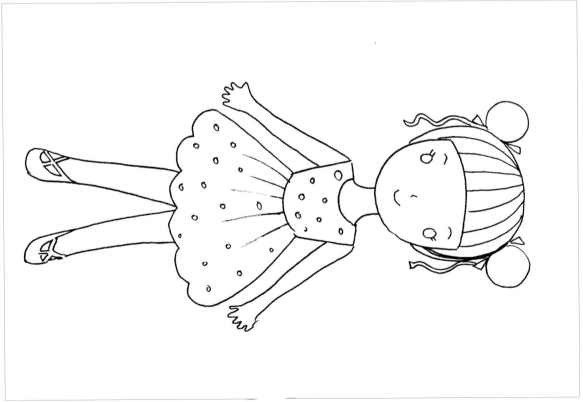

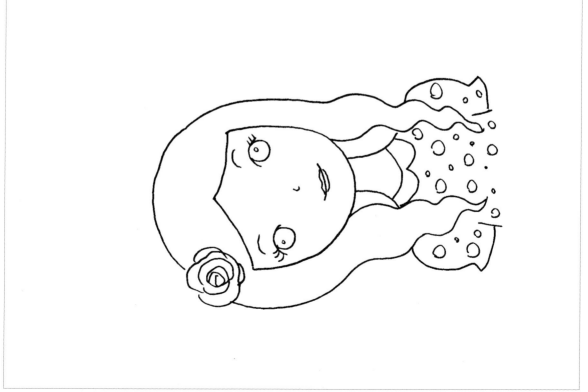

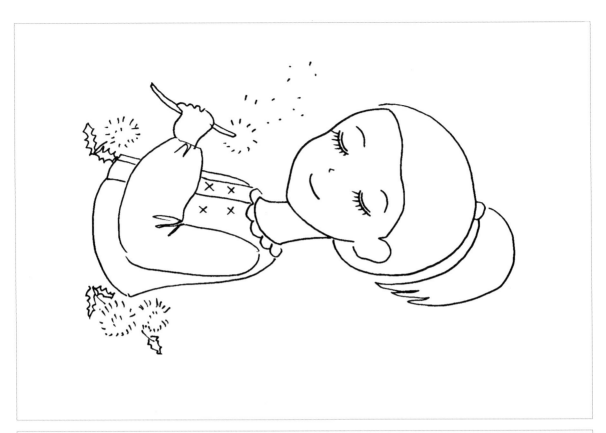

날마다 소녀 수채화
ⓒ강다윤 2018

초판1쇄 인쇄 2018년 11월 1일
초판1쇄 발행 2018년 11월 16일

지은이 강다윤

펴낸이 김재룡
펴낸곳 도서출판 슬로래빗

출판등록 2014년 7월 15일 제25100-2014-000043호
주소 (139-806) 서울시 노원구 동일로183길 34, 1504호
전화 02-6224-6779
팩스 02-6442-0859
e-mail slowrabbitco@naver.com
블로그 http://slowrabbitco.blog.me
포스트 post.naver.com/slowrabbitco
인스타그램 instagram.com/slowrabbitco

기획 강보경 **편집** 김가인 **사진** 코터지 김지해 **디자인** 변영은 miyo_b@naver.com

값 16,500원
ISBN 979-11-86494-46-2 13650

「이 도서의 국립중앙도서관 출판시도서목록(CIP)은 서지정보유통지원시스템 홈페이지(http://seoji.nl.go.kr)와
국가자료공동목록시스템(http://www.nl.go.kr/kolisnet)에서 이용하실 수 있습니다.(CIP제어번호: CIP2018034505)」